构成设计

（第2版）

主　编　韩　璐
副主编　魏向昕　隋　燕　张　腾
　　　　宋春艳
参　编　施郭淼　房　菲　潘小玲
　　　　牟　琳　高　姗

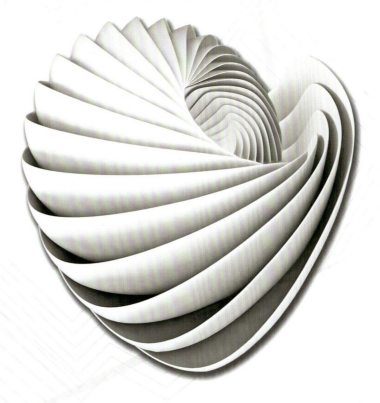

北京理工大学出版社
BEIJING INSTITUTE OF TECHNOLOGY PRESS

内 容 提 要

本书为"十四五"职业教育国家规划教材。全书除绪论外，分为平面构成、色彩构成、立体构成三部分共14章。平面构成部分包括平面构成的基本概念、平面构成的基本要素、平面构成的形式美法则、平面构成的组织形式、平面构成在设计中的应用共5章内容。色彩构成部分包括色彩构成概述、色彩的属性、色彩的对比与调和、色彩的心理、色彩构成在设计中的应用共5章内容。立体构成部分包括立体构成概述、立体构成的基本要素、立体构成的基本形式、立体构成在设计中的应用共4章内容。

本书可作为高职高专院校相关设计类专业的基础课教材，也可作为设计工作人员的学习及参考资料。

版权专有　侵权必究

图书在版编目（CIP）数据

构成设计 / 韩璐主编 . -- 2 版 . -- 北京：北京理工大学出版社，2023.8 重印

ISBN 978-7-5763-0976-8

Ⅰ.①构… Ⅱ.①韩… Ⅲ.①造型设计 Ⅳ.① J06

中国版本图书馆 CIP 数据核字 (2022) 第 028978 号

出版发行 / 北京理工大学出版社有限责任公司
社　　址 / 北京市丰台区四合庄路6号院
邮　　编 / 100070
电　　话 / （010）68914775（总编室）
　　　　　（010）82562903（教材售后服务热线）
　　　　　（010）68944723（其他图书服务热线）
网　　址 / http://www.bitpress.com.cn
经　　销 / 全国各地新华书店
印　　刷 / 河北鑫彩博图印刷有限公司
开　　本 / 889毫米×1194毫米　1/16
印　　张 / 8　　　　　　　　　　　　　　责任编辑 / 申玉琴
字　　数 / 264千字　　　　　　　　　　　　文案编辑 / 申玉琴
版　　次 / 2023年8月第2版第4次印刷　　　　责任校对 / 周瑞红
定　　价 / 59.80元　　　　　　　　　　　　责任印制 / 边心超

图书出现印装质量问题，请拨打售后服务热线，本社负责调换

Preface 前言

构成设计由平面构成、色彩构成、立体构成三部分内容组成，是现代设计的重要设计原理和设计基础，在艺术设计类教学中起着非常重要的作用，它是对学生在进入专业学习前的思维启发与观念传导。

党的二十大报告指出："教育是国之大计、党之大计。培养什么人、怎样培养人、为谁培养人是教育的根本问题。育人的根本在于立德。"要"推进教育数字化，建设全民终身学习的学习型社会、学习型大国"。

本次教材修订以党的二十大报告关于教育工作的重要论述为精神引领，遵循内容科学准确、特色鲜明突出、政治方向正确的基本原则，重点从突出课程教学目标、整合课程教学内容、明确课程实训项目、融入课程思政教育、丰富课程设计图例几个方面进行修订。在课程目标上，突出应用型人才培养，着重培养学生在设计艺术表现和设计技术实践方面的能力。在课程内容上，注重"艺术+技术"，做到结构严谨、体系完备，反映教学内容的内在联系和学科专业特有的思维方式。在实践安排上，采用"项目化教学"，设计项目具有针对性和实用性，将教学实践与岗位需求有机结合。在价值引领上，强化"设计+思政"，通过在设计材料和工艺、设计审美中融入思政元素，培养学生正确的设计价值观和审美观，加强学生职业精神的塑造，提高学生的职业素养；深入开展社会主义核心

价值观教育，增强文化自信。在课程资源上，完善教材电子资源，推进教育数字化；替换更新设计图例，使教材中的图例更具典型性和时代性。通过本次修订，本书理论体系和实训安排更加系统、完整，特色更加鲜明、突出，图例更加丰富、详实，可作为设计类专业应用型人才培养的高质量实践指导教材。

 本书参考或引用了大量国内外相关文献及图片资料，在此对其作者表达深深的敬意！参考或引用的资料已尽量在参考文献中列出，其中有些资料无法确定或联系不到作者，如有不尽详细或遗漏之处谨致歉意。

 本书编写过程中，虽经推敲核实，但限于编者的专业水平和实践经验，仍难免有疏漏或不妥之处，恳请广大读者指正。

<div style="text-align: right;">编 者</div>

Contents 目录

绪　论 / 001

第一部分　平面构成 / 004

第一章　平面构成的基本概念 / 005

第二章　平面构成的基本要素 / 006

　　第一节　点 / 006
　　第二节　线 / 009
　　第三节　面 / 012
　　第四节　点、线、面的综合运用 / 014
　　实训项目：点、线、面的构成训练 / 015

第三章　平面构成的形式美法则 / 017

　　第一节　对称与均衡 / 017
　　第二节　对比与调和 / 018
　　第三节　节奏与韵律 / 020
　　第四节　变化与统一 / 022

第四章　平面构成的组织形式 / 023

第一节　基本形 / 023

第二节　形态的组合关系 / 024

第三节　骨格 / 024

第四节　平面构成的基本形式 / 026

实训项目：不同形式的构成训练 / 041

第五章　平面构成在设计中的应用 / 045

第二部分　色彩构成 / 049

第六章　色彩构成概述 / 050

第七章　色彩的属性 / 052

第一节　色彩的原理 / 052

第二节　色彩的分类 / 053

第三节　色彩的三要素 / 053

第四节　色彩的体系 / 054

第五节　色彩的混合 / 056

实训项目：色彩的基本属性训练 / 057

第八章　色彩的对比与调和 / 059

　　第一节　色彩的图与底 / 059
　　第二节　色彩对比构成 / 059
　　第三节　色彩的调和 / 068
　　实训项目：色彩的对比与调和练习 / 070

第九章　色彩的心理 / 072

　　第一节　色彩的表情 / 072
　　第二节　色彩的情感 / 076
　　第三节　色彩的视知觉 / 079
　　第四节　色彩的通感 / 079
　　实训项目：色彩的象征与联想训练 / 080

第十章　色彩构成在设计中的应用 / 082

第三部分　立体构成 / 087

第十一章　立体构成概述 / 088

第十二章　立体构成的基本要素 / 091

　　第一节　形式美要素 / 091
　　第二节　形态要素 / 094
　　第三节　空间要素 / 096
　　第四节　材料要素 / 098
　　第五节　肌理要素 / 099

第十三章　立体构成的基本形式 / 100

第一节　二维半立体构成 / 100
第二节　点立体构成 / 101
第三节　线立体构成 / 102
第四节　面立体构成 / 106
第五节　块立体构成 / 109

实训项目：立体构成训练 / 112

第十四章　立体构成在设计中的应用 / 115

参考文献 / 120

绪 论

一、构成设计的含义

"构成",源于英语 construction,原意为组装、建造、结构、造型。它属于建筑学的专业术语,是一种理性的逻辑思维方式,它既可以是平面的,也可以是立体的、空间的。

"构成"是指以现代科学研究的方法,将复杂的造型关系分解还原成点、线、面等造型要素,再按照形式美法则予以综合构建。构成研究的是造型的规律与方法,它既是一种造型活动,也是逻辑思维和形象思维相结合的一种构思方法,是现代设计艺术重要的基础和组成部分。

构成设计按照包豪斯三大构成教学系统,可以分为平面构成、色彩构成和立体构成三部分。平面构成即在二维平面内,依照形式美法则和一定的秩序,对点、线、面等构成元素加以组合,形成新形态。色彩构成是从色彩原理、色彩美学、色彩心理学的角度对色彩进行分析。立体构成是在三维空间内将点、线、面、体的形态要素按照一定的原则组合成新形态。

二、构成设计教学的起源

构成不是突然出现的,早在西方绘画中就可见到其影子。如立体主义、俄国的构成主义、荷兰的新造型主义,他们都主张放弃传统的写实,以抽象的形式表现。到后来经过德国包豪斯设计学院的不断完善发展,形成一个完整的现代设计基础训练的教学体系,奠定了构成设计观念在现代设计中的地位和作用。

1. 俄国构成主义运动

俄国构成主义设计是俄国十月革命胜利前后,在俄国一小批先进知识分子中产生的前卫艺术运动和设计运动。1919 年,俄国构成主义的代表人物李西斯基,开始了对构成主义的探索,将绘画上的构成主义因素运用到建筑上。

1923 年,俄国在柏林举办俄国新设计展览,让西方系统地了解到俄国构成主义的探索与成果,同时,更重要的是了解到设计观念后面的社会观念和社会目的性。格罗皮乌斯(图 0-1)立即改变包豪斯的教学方向,抛弃无病呻吟的表现主义艺术方式,转向理性主义,提出"不要教堂,只要生活的机器"的口号。因此,包豪斯的基础教育和教育思想在很大程度上受到俄国构成主义的影响。

图 0-1

2. 德国包豪斯学院

1919 年,世界著名建筑师瓦尔特·格罗皮乌斯在德国魏玛创建了全新的"国立魏玛建筑学校",这就是著名的包豪斯学院(图 0-2)。包豪斯学院是世界上第一所设计学院,致力于艺术设计的教育,是现代艺术设计教育的奠基石,是现代设计的摇篮。

康定斯基、约翰内斯·伊顿、保罗·克利、利奥尼·费宁格、蒙克、莫霍利·纳吉等一流艺术家都曾在此任教,他们是基础课程的改革者和实践者。其中,瑞士画家、美术理论家和色彩学家约翰内斯·伊顿在包豪斯学院开设了基础课程,他的"设计与形态"和"色彩艺术"开拓了构成艺术的理论体系。在基础课程中,包豪斯强调两个方面:一是

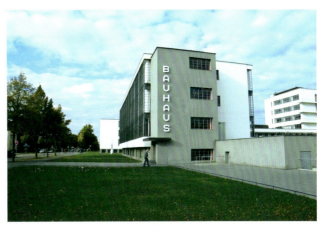

图 0-2

对形态、色彩、材料、肌理的深入理解和体验；二是通过对绘画的分析，找出视觉的形式构成规律。

在包豪斯，三大构成作为设计基础课纳入设计研究和教育体系。包豪斯学院对平面构成、色彩构成和立体构成的研究有严格的理论体系，也强调教学与实践的结合。学院提倡功能化的设计原则，提出"艺术与技术相结合"的教育口号，打破旧有的艺术教学模式，开创并设计了一整套崭新的艺术教学计划和理论体系，以培养学生敏锐的思维能力和视觉认知能力。

包豪斯对现代设计的影响是深远的，奠定了现代设计教育的基础。它的课程结构与教学方式成为许多学校设计教育的出发点（图 0-3～图 0-9）。

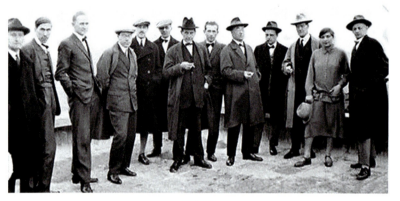

图 0-3

图 0-4　　　　　　　　　　　　　　　　　图 0-5

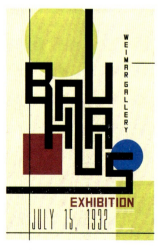

图 0-6　　　　　图 0-7　　　　　　　　　图 0-8

图 0-9

3. 构成设计在亚洲的兴起和发展

受包豪斯设计思想的影响，日本的艺术设计教育引进了三大构成教育体系，成为亚洲最早引进和接受设计教育的国家（图 0-10、图 0-11）。日本的艺术设计大学不仅把构成教育作为基础课程，而且作为一门专业课程进行管理。我国于 20 世纪 80 年代初正式引入设计教育，因此，包豪斯的设计思想受到关注与重视并得以推广，三大构成逐渐成为国内大部分艺术院校的通用设计基础教学课程。构成设计作为设计基础，已广泛应用于工业设计、环境设计、建筑设计、平面设计、时装设计、舞台美术、视觉传达等领域。

【微课】
构成设计基本知识

图 0-10

图 0-11

【微课】
构成设计的教学目的

【微课】
构成设计的历史渊源

第一部分

平面构成

- **知识目标**：了解平面构成的基本概念和学习意义，熟悉平面构成的基本要素和形式美法则，以及平面构成的组织形式。
- **能力目标**：掌握平面构成的基本构成方法，具备平面图形的创意表达能力和审美能力。
- **素质目标**：培养正确的艺术审美观和设计价值观，培养终身学习的意识，培养终身可持续发展的能力。

【作品欣赏】
福田繁雄海报设计作品

第一章　平面构成的基本概念

一、平面构成的概念

平面构成是将点、线、面等视觉元素在二维平面上，按照美的视觉效果和力学原理进行编排和组合，创造出理想视觉形态的造型设计活动。

平面构成作为一种基础的造型活动，是一门研究形态创造方法的基础学科。其通过理性的创造活动来培养和提高造型能力，训练对形式规律的掌握与运用，建立新的思维方式和造型观念，以达到丰富艺术想象力和启发创造力的目的。

二、平面构成的特点

平面构成是专业学习的入门课，具有基础性和专业指导性。它并不是简单的再现具体的物体特征，而是以感知为基础，强调客观现实的构成规律，通过分解、组合、变化将自然界存在的复杂形态用最简单的视觉元素表现出来。

平面构成以理性和逻辑推理来创造形象，是一种自觉的、有意识的再创造活动，研究形象与形象之间的排列方法，是理性与感性相结合的产物。在构成中运用数量的等级增长、位置的远近聚散、方向的正反转折等变化，在结构中整体或局部地运用重复、渐变、特异、发散、密集、对比等方法进行组合，形成有组织、有秩序的运动，通过视觉语言的表现对人的心理状态和生理状态产生影响。

平面构成表现的立体感，并非真实的三维空间，而是平面图形对人视觉引导形成的幻觉空间（图1-1）。

图 1-1

※ 课后思考：

1. 什么是平面构成？
2. 学习平面构成的意义是什么？
3. 平面构成的应用范围有哪些？

【微课】
平面构成概述

第二章　平面构成的基本要素

形象在构成设计中是表达一定含义的形态构成的视觉元素。形象是有面积、形状、色彩、大小和肌理的视觉可见物。在构成中，点、线、面是造型元素中最基本的形象。点、线、面多种不同的形态结合和相互作用就产生了多种不同的表现手法和形象。

※ 第一节　点

一、点的概念

康定斯基认为：从内在性的角度来看，点是最简洁的形态。点在几何学的意义上是可见的最小形式单元。在几何学上，点是没有大小，没有方向，没有形状，仅有位置的。在平面构成中，构成中的点与几何的点是不同的，它是一个相对的概念，在对比中存在，是有形状、大小和位置之分的。就大小而言，越小的点作为点的感觉越强烈。在自然界中，一叶扁舟是大海中的一个点，太阳相对于天空是一个点（图2-1～图2-3）。

【作品欣赏】
Thiago Bianchini 的点画作品

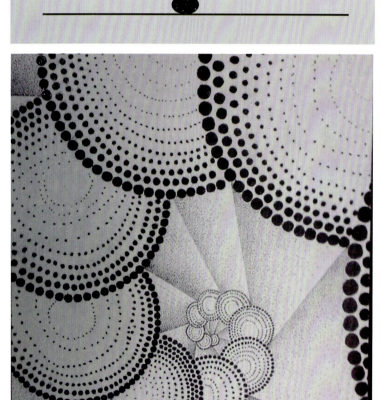

图 2-1

图 2-2

图 2-3

二、点的形态和视觉特征

一般认为,点是小的、圆的,但在平面构成中点是各种各样的,整体分为规则点和不规则点两类。规则点是指严谨有序的圆点、方点、三角点等,不规则点是指那些外形自由随意的点(图2-4)。

图 2-4

单个的点在画面中的不同位置所产生的心理感受也不同。当位置居中时,会有平静、集中感;位置偏上时,会有不稳定感,形成自上而下的视觉流程;当位置偏下时,画面会产生安定的感觉,但容易被人们忽略;当位于画面三分之二偏上的位置时,最容易吸引人们的观察力和注意力(图2-5)。

当画面中有两个大小不同的点时,大的点首先会引起人们的注意,但视线会逐渐从大的点移向小的点,最后集中到小的点上。点大到一定程度具有面的性质,越大越空乏,越小的点积聚力越强(图2-6)。

当画面中有两个相同的点,并分别有自己的位置时,它的张力作用就表现在连接这两个点的视线上。视觉心理上产生连续的效果,会产生一条视觉上的直线。当画面中有三个散开的三个方向的点时,点的视觉效果就表现为一个三角形,这是一种视觉心理反应。当画面中出现三个以上不规则排列的点时,画面就会显得很零乱,使人产生烦躁的感觉。当画面中出现若干大小相同的点规律排列时,画面就会显得很平稳、安静并产生面的感觉(图2-7)。

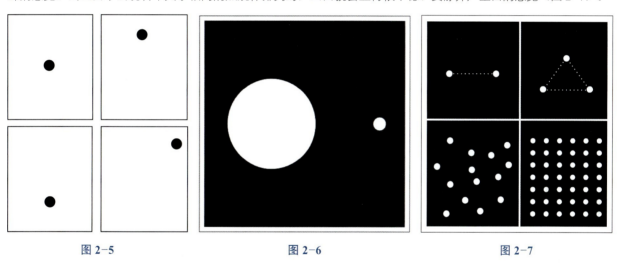

图 2-5　　　　　　图 2-6　　　　　　图 2-7

三、点的错视

点的错视是指点在不同的环境下产生错误的视觉现象。当点因所处的位置以及环境条件的变化而产生大小、远近、空间等感觉时,就是错视现象。例如,明亮的点有处于前面的感觉并且感觉大,黑色的点有后退的感觉并且感觉小。本来两个大小一样的点,由于一个点的周围是小点,一个点的周围是大点,这时产生的错视现象是原本两个相同的点产生了大小不同的感觉。相同的点由于受到夹角的影响,也会产生大小不同的感觉(图2-8)。

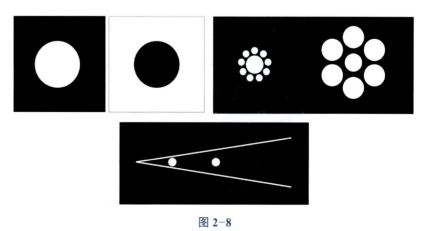

图 2-8

四、点的性质

1. 点的线化

由于点与点之间存在着张力,点的靠近会形成线的感觉,点的距离越近,其线化就越明显。如我们平时画的虚线就是这种感觉(图 2-9)。

2. 点的面化

点的移动产生线,点的密集排列并达到一定面积就会产生面的效果。例如,印刷品的图像、照相制版都是点的面化作用。透过放大镜,我们能看到图片和影像密集了各种大小的点。密集的、距离相同的点会形成面,点的大小疏密变化很容易使人产生深度感(图 2-10)。

图 2-9　　　　　　　　　　　　图 2-10

五、点的构成作品图例

点的构成作品图例如 2-11 所示。

图 2-11

※ 第二节　线

一、线的概念

线是点移动的轨迹。在几何上，线只有方向、位置、长短，而不具有粗细之分。在平面构成中，线具有位置、长度、宽度、方向、形状和性格等属性。用不同的绘画工具画的线感觉也不同。线在设计中变化万千，是不可缺少的元素。

【作品欣赏】
线的构成作品欣赏

二、线的形态和视觉特征

线的形态十分复杂。线概括起来可分为两大类，即直线和曲线。直线分为水平线、垂直线和倾斜线三类；曲线分为几何曲线和自由曲线两类。

直线具有男性化的特征，有力度、稳定。直线中的水平线平和、寂静，使人联想到风平浪静的水面和远方的地平线；垂直线则使人联想到树、电线杆、柱子等，有一种崇高的感觉；倾斜线使人联想到飞机的起飞、运动员的起跑，因为它重心移动，所以有一种速度感（图2-12）。

曲线具有女性化的特征，有丰满、柔软和优雅之感。几何曲线是用圆规或其他工具绘制的，具有秩序、规整之美；自由曲线多为徒手随意表达，是一种自然的延伸，自由而富有弹性，具有很强的人情味（图2-13）。

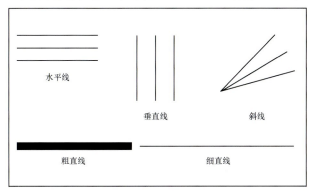

图 2-12　　　　　　　　　　　　　　　　图 2-13

三、线的错视

灵活地运用线的错视可使画面获得意想不到的效果，但有时要进行必要的调整，以避免错视所产生的不良效果。

（1）平行线在不同附加物的影响下，显得不平行（图2-14、图2-15）。

 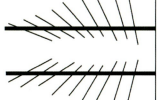

图 2-14　　　　　　　　　　　　　　　　　　　　图 2-15

（2）直线在不同附加物的影响下呈弧线状（图2-16）。

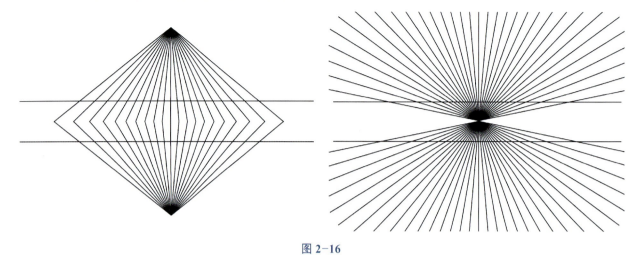

图 2-16

（3）同等长度的两条直线，由于它们两端的形状不同，给人感觉它们的长短也不同（图2-17）。

（4）同样长短的直线，竖直线给人的感觉要比横直线长（图2-18）。

图 2-17　　　　　　　　　图 2-18

四、线的组合

1. 规则的组合

在平面构成中，线作为造型要素，用粗细等同的直线平行设置组合，按照数学中固定的数列来进行构成，所形成的构成图形在造型上比较统一、有秩序感，但其变化较少，因而显得比较单调，缺少感情（图2-19）。

2. 不规则的组合

用粗细长短不同的各种线条依照作者的构想意念自由地排列所形成的构成图形，画面较活泼而富有感情。创作时手法或者笔法不同会产生许多意想不到的效果。

将粗细不同的线进行基本等距的排列，较粗的线条明显给人以靠近、实在的感觉；而细线则表现出远而虚的形态。因此，粗细线的排列变化也能塑造一种虚实空间的视觉效果（图2-20）。

图 2-19

图 2-20

五、线的构成作品图例

线的构成作品图例如图 2-21 所示。

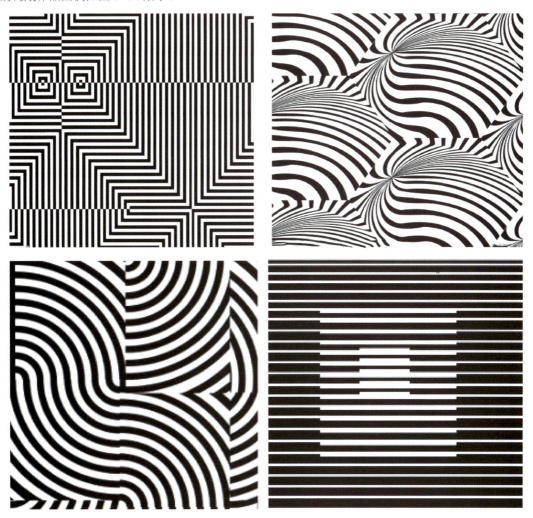

图 2-21

※ 第三节　面

一、面的概念

面是线移动至终结而形成的。面具有长度、宽度，而没有厚度。
（1）直线平行移动可形成方形的面（图2-22）。
（2）直线旋转移动可形成圆形的面（图2-23）。
（3）斜线平行移动可形成菱形的面（图2-24）。
（4）直线一端移动可形成扇形的面（图2-25）。

图2-22　　　图2-23　　　图2-24　　　图2-25

二、面的形态和视觉特征

面的形态是多种多样的，不同形态的面，在视觉上有不同的作用和特征。直线形的面具有安定、秩序感、直板、僵硬的特征；曲线形的面具有柔软、轻松、饱满的特征；偶然形的面如水和油墨，混合墨洒产生的偶然形等，比较自然生动，有人情味。

1. 几何形的面

几何形的面是用数学方式构成的形态，如三角形、正方形、平行四边形、梯形、圆形、五角形和矩形等。其具有简洁、明快、秩序性和理性的特点。

2. 有机形态的面

有机形态的面是存在于自然界中的各种合理的自然形态。其具有柔和、自然、圆润的视觉特征。

3. 不规则形态的面

不规则形态的面是指人为有意识地控制且故意创造的不规则形态，用直线和自由弧线随意构成。其目的在于将不同形态具有的特点经重新构思，创造出新形态。

4. 偶然性形态的面

偶然性形态的面是用特殊的技法（如泼洒、笔触、拓印等）创造的形态。其具有自由、独特、活泼的特征（图2-26）。

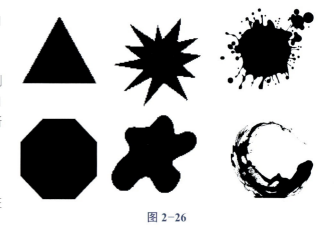

图2-26

三、面的错视

同样大小的圆给人们的感觉是上面大、下面小，亮的大些，黑的小些，像我们写美术字时应注意到上紧下松的原则。还有像数字"8""3"及字母"B""S"，理论上来讲上下应该是同一比例的，但为了使其看起来美观、均衡一些，在书写时要把上面写得稍小一点，这样才能达到一种结构合理的效果（图2-27）。

用等距离的垂直线和水平线来组成两个正方形，它们给人的长宽感觉是不一样的。水平线组成的正方形，给人感觉稍微高些，而垂直线组成的正方形则给人感觉稍微宽些（图2-28）。长方形给人的感觉与此相反，所以穿竖格服装的人显得更高一点，穿横格服装的人则显得矮些（图2-28）。

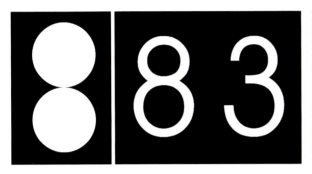

图 2-27

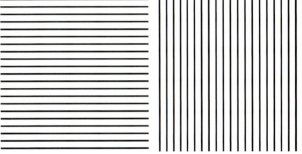

图 2-28

五、面的构成作品图例

面的构成作品图例如图2-29所示。

【微课】
平面构成——面的构成

图 2-29

图 2-29（续）

※ 第四节　点、线、面的综合运用

以点、线、面三位一体，进行综合表现的要点是：要注意主次关系。例如，以细线为主，加小部分的面表现，可以表达轻巧活泼的形式效果（图 2-30）。

【知识点讲解】
点的丰富形态

【知识点讲解】
线的构成形式

【微课】
点、线、面的综合运用

图 2-30

实训项目：点、线、面的构成训练

一、实训目的：
学生通过运用点、线、面基本构成元素进行构成训练，加深对点、线、面基本构成元素的认识。

二、实训内容：
1. 分别利用点、线、面基本构成元素，进行构成训练。
2. 综合利用点、线、面基本构成元素，进行构成训练。

三、实训要求：
1. 尺寸要求：20 cm×20 cm
2. 色彩要求：利用黑白色彩完成

四、实训课时：
课堂指导2学时，其他内容课外完成。

五、实训图例：
点的构成（图2-31）、线的构成（图2-32）、面的构成（图2-33）、点线面综合构成（图2-34、图2-35、图2-36）

图2-31

图2-32

图2-33

图2-34

图 2-35

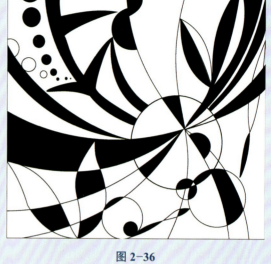
图 2-36

第三章　平面构成的形式美法则

在现实生活中，由于人们的经济地位、文化素质、思想境界、生活理想、价值观念等不同而具有不同的审美观念。然而单从形式条件来评价某一事物或某一视觉形象时，对于美或丑的感觉在大多数人中间存在着一种基本相通的共识。这种共识是人们在长期生产、生活实践中积累的，它的依据就是客观存在的美的形式法则，我们称之为"形式美法则"。在我们的视觉经验中，帆船的杆子、电缆铁塔、工厂烟囱、高楼大厦的结构轮廓都是高耸的垂直线，垂直线在艺术形式上给人以上升、高大、严格等感受，水平线则使人联想到地平线、平原、大海等，会产生开阔、虚幻、平静等形式感。这些都源于生活的积累，使我们逐渐发现了形式美的基本法则。在西方，自古希腊时代就有一些学者与艺术家提出了美的形式法则的理论，例如，毕达哥拉斯学派从数的量度中发现的"黄金比率"被应用于一切艺术作品的领域。时至今日，形式美法则已经成为现代设计的理论基础知识。

※ 第一节　对称与均衡

对称与均衡是平面构成中最基本的形式美法则，也是使画面达到平衡的手法。

一、对称

对称是指两个或两个以上的单元形在一定秩序下向中心点、轴线或轴面构成的一一对应的现象。对称给人以平衡的视觉感受，具有端庄祥和、严谨稳定的美感。自然界中，对称的形式随处可见，如鸟类的羽翼、花木的叶子等。

对称可分为轴对称、中心对称、旋转对称、移动对称、扩大对称等类型。

（1）轴对称。轴对称是指以对称轴为中心，左右、上下或倾斜一定角度的等形对称。

（2）中心对称。对称的图形，对称点在中心就称为中心对称。

（3）旋转对称。一个图形按照一定的、相同的角度旋转，成为放射状的图形，称为旋转对称。旋转90°的图形称为回旋对称；旋转180°的图形彼此相逆，称为逆对称，也称反对称。

（4）移动对称。图形按照一定的距离或按一定的规则平行移动所得到的图形称为移动对称。

（5）扩大对称。图形按一定的比例放大，得到的对称为扩大对称（图3-1）。

【作品欣赏】
对称与均衡在设计中的运用

【微课】
对称与均衡

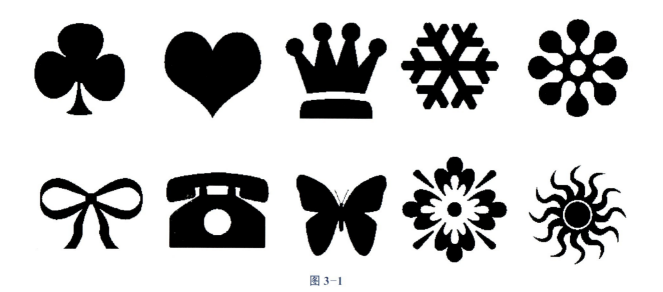

图 3-1

二、均衡

均衡也称平衡,是通过重新组织图形中的构成要素,使得力量相互保持平等均衡,从而达到一种平衡的视觉美感和心理上的安定感。在设计中,均衡是一种比较自由的表现形式,平衡比对称在视觉上显得灵活多变,新颖带有动感。在实际生活中,平衡是动态的特征,如人体运动、鸟的飞翔、野兽的奔驰等都是平衡的形式。

人除了要求自身的平衡外,还要求周围的环境也具有一种平衡感,以满足自身稳定、安全、平静的心理需求(图 3-2)。

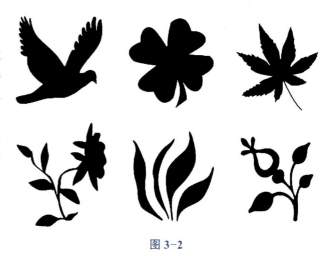

图 3-2

※ 第二节 对比与调和

对比的差异能够建立画面的层次感和视觉重点。但有时为了缓解对比产生的冲突感,需要对要素进行调和,以达到画面的和谐统一。

一、对比

对比是互为相反的要素设置在一起时所形成的对立状态。不同的要素搭配在一起,能使各自的特点更加鲜明突出,大的显得更大,小的显得更小。对比有大小、数量、方向、位置和色彩的对比。

对比会形成强烈的紧张感,具有震撼人心的力量,并富有视觉冲击力。没有对比就没有变化,没有对比的视觉造型会显得千篇一律、枯燥乏味。瑞士著名艺术教育家伊顿认为,造型构成的基础是对比,发现对比中的美和生命力是启发学生创造力的关键(图 3-3、图 3-4)。

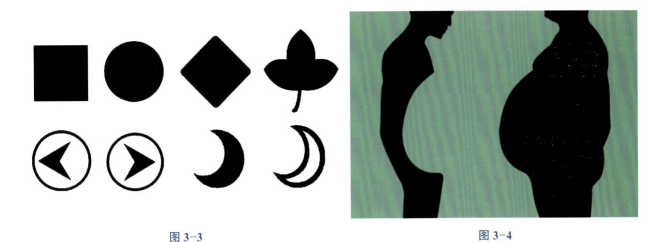

图 3-3　　　　　　　　　　　　　　　　　　图 3-4

二、调和

调和是从差异中求"同",将多种元素相互联系,使之和谐统一,产生协调的美感。调和在变化中寻找各个元素的基本一致,给人以融合、宁静和优雅的感觉。

对比和调和是互为相反的因素,平面设计中要达到既有对比又有调和的统一,就必须通过设计者有意识的艺术加工,将对比与调和完美地融合在一起,以达到变化中有统一、静中有动的审美效果。

调和通常被认为是美的最基本特征,它不仅是造型艺术所追求的最高境界,更是整个艺术领域所追求的根本目标。艺术追求情感的表现,追求创造力和美感,而美感就源于和谐。然而调和并不是和谐的最完美解释,在变化中求得统一,即对比与调和完美相融,才是和谐的最高境界(图 3-5、图 3-6)。

图 3-5　　　　　　　　　　　　　　　　　　图 3-6

※ 第三节 节奏与韵律

节奏和韵律是从音乐和诗歌中引入的专业术语。在平面构成中,节奏和韵律是形式美的主要法则之一。

1. 节奏

节奏原指音乐中音律节拍轻重缓急的变化和重复,在平面构成中则是指同一要素重复时所产生的运动感,是依靠两个或两个以上相同或类似的单元,在不断反复中表现出的快慢、强弱等心理效应,表现为高低起伏而又统一有序的律动美和秩序美(图3-7)。

【作品欣赏】
节奏与韵律示例

图 3-7

2. 韵律

韵律原指音乐(诗歌)的声韵和节奏。平面构成中的韵律是指某一个基本形或复杂形连续交替、反复产生的美感形式。韵律也可以是整体的气势和感觉,例如,山脉、溪水所具有的韵律,书法中的行笔、布局也讲究韵律(图3-8)。

图 3-8

在平面构成中,节奏与韵律往往相互依存,互为因果。节奏是简单的重复,它是韵律的基础;韵律是对节奏的深化,是有变化的重复。节奏带有一定程度的机械美,而韵律又可以在节奏变化中产生无穷的情趣(图 3-9)。

【微课】
节奏与韵律、变化与统一

图 3-9

※ 第四节　变化与统一

变化与统一是平面构成中形式美的总法则。它是指形式美中多种形式因素按照富于变化而又有规律的结构组合的法则，体现了生活和自然中多种因素对比的规律。

1. 变化

变化是指在构成中强调构成元素各自的特点，使画面呈现出丰富差异性的美感。变化的形式多种多样，如形态、大小、色彩、方向、曲直、浓淡、肌理等。变化能使设计主题更加鲜明突出，画面更具有冲击力和跳跃性。

2. 统一

统一是把性质相同或相近的造型要素或符号有意识地排列在一起，是设计者对画面的整体美感进行调整和把握的方式和方法，以表现出画面的整体感和秩序感。统一赋予造型以条理、和谐、秩序的特质，使视知觉得到一种持久的、可预测的美感。

变化和统一寻求运动与静止、变化与有序的结合。变化的因素越多，动感就越强烈；统一的因素越多，则越能表现出有序、安定的效果。变化与统一是彼此制约、相互补充的（图3-10）。

通过对以上形式美法则的学习，我们不仅要具备对艺术作品正确的审美观，学会正确评价艺术设计作品的形式与内容的关系，处理好审美与实用的关系，也要学会树立对自然美、社会美等其他美的形态的正确审美评价。

图3-10

※ 课后思考：

1. 形式与内容的关系？
2. 如何理解艺术作品中的形式美与内容美？
3. 如何理解自然美和社会美内容与形式的关系？
4. 结合艺术作品，分析中国传统艺术中的意蕴之美。

第四章　平面构成的组织形式

※ 第一节　基本形

【微课】
基本形

　　基本形即单元形。基本形是平面设计中构成图形的基本单位,它可以是任意的一条线、一个圆点或一个方形,也可以是对这些形象进行的组合、分离等。
　　根据构成的原理,任何形态都可以作为基本形进行构成。形态要素大体上可分为具象形和抽象形。

一、具象形

　　具象形包括自然形态和人工形态两类。
　　(1) 自然形态是指自然界中形成的各种可视或可触的形态,如花朵树木、草原河流等。它们都具有丰富的色彩和优美的造型,是艺术创作取之不尽的源泉(图4-1)。
　　(2) 人工形态是指人类有意识、有目的的创造而产生的形态,如建筑、家具、雕塑等。人工形态表达了人的思想和审美追求,不同时代、不同民族所创造的形态具有不同的风格,如中国古代青铜器图案和古埃及上的壁画图案就有着截然不同的造型特征(图4-2)。

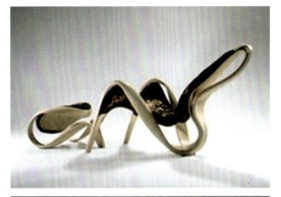

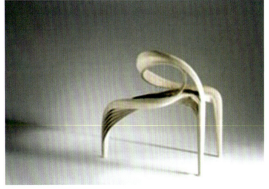

图4-1　　　　　　　　　　　　　　图4-2

二、抽象形

抽象形的构成是以几何形为基础的构成,即以点、线、面等构成元素进行几何形态的多种组合。其构成方法是以几何形态为基本元素,按照一定的规律进行组合排列。

※ 第二节　形态的组合关系

在基本形与基本形相遇时,就会产生各种不同的关系,创造出更多的形象。形态间的组合关系主要有以下几种。

（1）分离。分离是指形和形不接触,保持一定的距离而呈现出各自的图形［图4-3（a）］。

（2）接触。接触是指形和形轮廓线相切,边缘线相连接形成新的形象［图4-3（b）］。

（3）覆叠。覆叠是指一个形象覆盖在另一个形象上,覆盖在上面的形象不变,而被覆盖的形象有所变化,覆盖的位置不同,所产生的形象也不同,此外还能产生上下、前后的空间层次感［图4-4（c）］。

（4）透叠。透叠是指形象与形象相互交错重叠,交错重叠部分呈透明状态,它不遮盖形象的轮廓,也不产生前后或上下的空间关系［图4-3（d）］。

（5）联合。

联合是指形象与形象交错重叠,不分前后、上下,只是把两个形象联合起来成为同一个空间平面内较大的新形象［图4-3（e）］。

（6）差叠。差叠与透叠相反,是指两个形象相互交叠,交叠部分成为新的形象,其余部分被减去,只有互叠的地方可以看见［图4-3（f）］。

（7）减缺。减缺是指一个形象覆盖在另一个形象上,位于下面的形象的局部被上面的形象覆盖而减去,由此形成的新的形象［图4-3（g）］。

（8）重合。重合是指形与形完全重叠在一起形成的新的形象［图4-3（h）］。

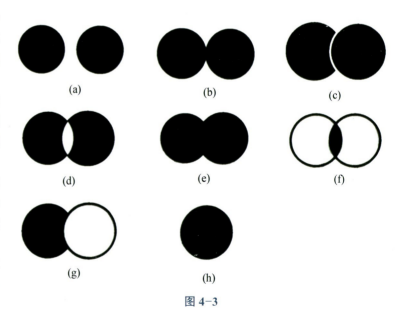

图4-3

※ 第三节　骨格

骨格是用来组织和管理基本形在图形中的基本结构的框架。鲁道夫·阿恩海姆在《艺术与视知觉》中提到:"在很多时候,主要线条并不是物体的实际轮廓线,而是那些构成我们称为视觉物体的结构骨架的线条。"骨格决定了在平面构成中基本形的设置和关系,包括基本形的形状、大小、方向及位置等的变化。

骨格分为规律性骨格和非规律性骨格两种。

【微课】
骨格

一、规律性骨格

规律性骨格是以严谨的几何方式构成的,具有强烈的秩序感,如重复性骨格、渐变性骨格、发射性骨格(图4-4)。

(1)重复性骨格是指在一定的框架内,用水平线和垂直线等距离划分出的大小相等的空间单位。因为对重复构成有利,能以较多的组合形成新的形态,所以,重复性骨格多为正方形单位空间。

(2)渐变性骨格是指在一定的平面框架内,按照一定的数学规律划分单位面积的水平、垂直线所组成的网格。一般可按照等差数列、等比数列划分。

(3)发射性骨格是由一个发射中心点向外发射或者围绕一个中心点向外运行的骨格。发射性骨格也可用渐变性骨格的原理进行,由中心点渐变的发射可产生强烈的吸引力和较好的视觉效果。

图 4-4

二、非规律性骨格

非规律性骨格没有一定的规律,其是规律性骨格随意自由地衍变而成的,具有极大的随意性和自由性(图4-5)。

图 4-5

※ 第四节　平面构成的基本形式

一、重复构成

1. 概念

在同一画面中，将相同的形象连续地、有规律地反复排列，这种构成方式称为重复构成。重复是设计中最基本的构成形式，其把视觉形象秩序化、条理化、规则化，形态上具有连续性和一致性，使画面效果统一。在生活中，重复的例子是很常见的，如街道的路灯、摩天大楼的窗户、屋顶的瓦片、室内的墙纸图案、地面的瓷砖，还有纺织品上的纹样、书籍中的文字等（图4-6）。

【作品欣赏】
重复构成示例

2. 表现形式

当两个或两个以上形体连续重复时，将产生强烈的秩序美感。在平面设计中，重复的具体表现形式可以分为基本形的重复和骨格的重复。

（1）基本形的重复。在构成设计中，使用同一基本形重复排列的构成称为基本形的重复。它可以产生一种绝对和谐的感觉。基本形的重复在形式上还分为绝对重复和相对重复，绝对重复是指基本形的形状、颜色、大小、方向、位置等始终不变的反复排列，它具有严谨、整齐划一的观感。但是如果完全重复，画面会令人感觉单调。相对重复则是指在整体重复中寻求变化，将部分要素规律变化，使画面产生统一而富有变化的视觉效果（图4-7～图4-14）。

图4-6

图4-7　　　　　　图4-8　　　　　　图4-9　　　　　　图4-10

图4-11　　　　　　图4-12　　　　　　图4-13　　　　　　图4-14

（2）骨格的重复。骨格的重复构成就是指骨格的每个单位的形状和面积完全相同，即重复的形状在固定的框架中进行有规律的排列。最基本的骨格是方形骨格。通过骨格的组合和细分、骨格线的弯曲等可演变出多种形式的重复骨格（图4-15～图4-19）。

图4-15

图4-16

图4-17

图4-18

图4-19

【微课】
重复构成与近似构成

【作品欣赏】
近似构成示例

二、近似构成

1. 概念

近似构成是指骨格单位内的基本形在形状、大小、色彩、肌理等方面有着共同特征，相似又不完全一致，在统一中呈现出生动变化的构成形式。相对于重复构成，近似构成有一定的自由度，较为灵活。在生活中彼此相像而又不完全一样的例子有很多，例如植物的每一片叶子、花瓣等，它们都有近似的特性。

2. 表现形式

（1）基本形的近似。基本形的近似是指重复基本形的轻度变异。在自然界中两个完全一样的东西是不多见的，但是近似的东西却很多，如树上的叶子、网块状的田野、海边的石子等，在形状上都有近似的性质。在使用近似时，基本形的选择要注意其近似程度的大小，若近似程度太大，就容易产生重复的感觉；若近似程度太小，则会破坏近似的特性。在近似变化过程中，应有意识地突出某一种特征的一致性，以保持画面的整体统一（图4-20～图4-23）。

图4-20

图 4-21　　　　　　　　图 4-22　　　　　　　　图 4-23

形状的近似可以由以下几种方法获得：

1）同类别的关系：近似形由同一基本形通过大小的改变获得或以近似基本形成为它的类似形。如基本形是三角形，其近似形可以是正三角形、直角三角形、任意三角形等。

2）完整与不完整：设计某一形象为理解中的完美形状，由此完美形状变化出一系列崩缺、碎裂或变异的形状，这一系列不完美形即为近似形。

3）相加或相减：基本形的产生由两个或两个以上的形象相加或相减而成。由于加减的方向、位置、大小不同，便可获得一系列基本形。

4）伸张或压缩：基本形因受到内力或外力作用产生伸张或收缩而产生的不同系列的变形。

（2）骨格的近似。骨格的近似是指在构成中骨格单位的形状、大小、位置或方向产生变化。近似骨格是半规律骨格，基本形随着骨格的变化而变化，要求基本形不要太复杂，以免引起画面的混乱。

近似骨格在重复基本形中排列时，应该与形状上渐变的效果区分开，否则就是属于基本形的渐变而非骨格的近似（图 4-24～图 4-25）。

图 4-24　　　　　　　　图 4-25

【作品欣赏】
多类平面构成示例

【作品欣赏】
骨格构成在平面设计中的应用

三、渐变构成

1. 概念

渐变构成是指基本形或骨格有规律地、循序渐进地推移变化。它是一种规律性很强的形式，在视觉上能产生强烈的空间感和速度感。在日常生活中，渐变是一种随处可见的自然现象，如物体的近大远小、水中的涟漪等。

渐变构成使画面充满节奏感和韵律感，但若变化太快就会失去连贯性，节奏感减弱；若变化太慢又会产生重

复感，失去渐变的意义，所以在应用渐变时，需要把握好渐变的节奏。

2. 表现形式

渐变的形式有多种，大体上可分为基本形的渐变和骨格的渐变两种。

（1）基本形的渐变。基本形的渐变就是基本形的形状、大小、位置、方向等逐渐变化（图4-26～图4-31）。

【作品欣赏】
渐变构成示例

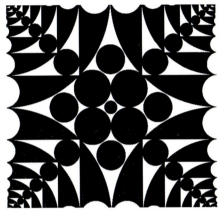

图4-26　　　　　　　　　图4-27　　　　　　　　　图4-28

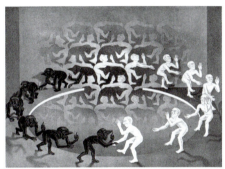

图4-29　　　　　　　　　图4-30　　　　　　　　　图4-31

1）形状渐变。形状渐变是由一个形象有规律地、逐渐地变化为另一个形象。这种变化可以是由简单到复杂、由抽象到具象、由残缺到完整等。

2）大小渐变。大小渐变是基本形作大小序列的变化排列，可产生空间感和运动感。

3）方向渐变。方向渐变是基本形作方向、角度的序列变化，可使画面产生旋转感。

4）位置渐变。位置渐变是指基本形按照一定的规律在骨格中的位置发生上下、左右或对角线移动，使画面产生起伏波动的效果。

5）虚实渐变。虚实渐变是指一个形象的虚形逐渐变成另一个形象的实形。它是一种图形联想方式的渐变，利用边缘线的共用，把一个形的虚空间转换为另一种新形态。

【微课】
渐变构成

（2）骨格的渐变。骨格的渐变是指将骨格线进行水平、垂直、斜线、折线、曲线等各种有规律的改变，从而使基本形在形状、大小、方向上产生相应变化。渐变的骨骼经过精心排列会产生特殊的视觉效果，有时还会产生错视和运动感（图4-32～图4-39）。

1）单向渐变。单向渐变也称作一次元渐变，是骨格线作水平或垂直方向的单向序列变动。

2）双向渐变。双向渐变也称作二次元渐变，即两组骨格线同时渐变，方向横竖或倾斜都可以。

3）等级渐变。等级渐变是指将骨骼作横向或竖向的整体错位移动，产生阶梯形变化。

4）折线渐变。折线渐变是指将竖的或横的骨格线弯曲或曲折，形成折线渐变。

5）联合渐变。联合渐变是指将骨格渐变的几种形式结合，形成比较复杂的骨格单位。

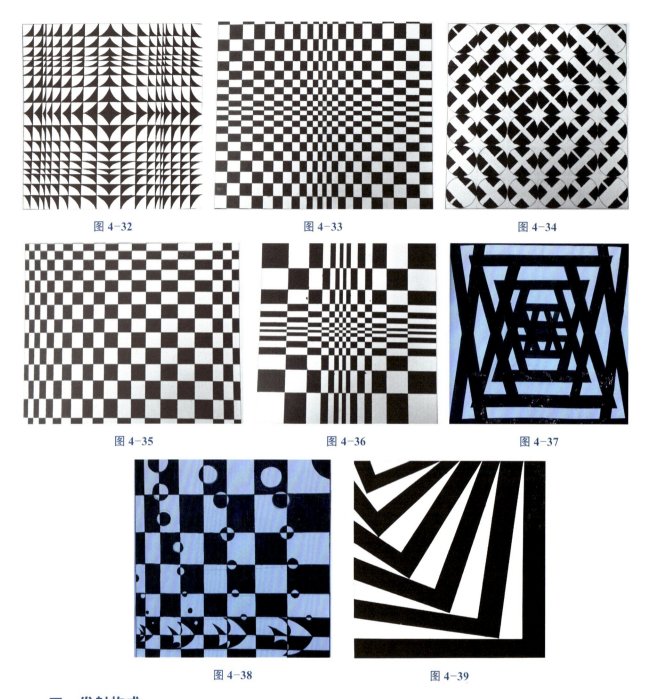

图 4-32　　　　　　　图 4-33　　　　　　　图 4-34

图 4-35　　　　　　　图 4-36　　　　　　　图 4-37

图 4-38　　　　　　　图 4-39

四、发射构成

1. 概念

发射构成是基本形或骨格线围绕一个或几个中心向内集中或向外扩散，它是渐变构成的一种特殊表现形式，具有渐变的视觉效果。这种构成具有方向性和规律性，可以产生强烈的视觉效果。发射在我们的日常生活中也是很常见的，比如礼花的绽放、太阳的光芒、花朵的花瓣排列、贝壳的螺纹等。

发射构成有两个显著的特征：一是有发射点。发射点可以是一个也可以是多个，可以明显也可以隐晦，可大可小，可以是动的也可以是静的。二是有发射线，即骨格线，可以是直线也可以是曲线。

【作品欣赏】
发射构成示例

2. 表现形式（图4-40～图4-51）

（1）同心式发射。同心式发射以一个发射点为中心向外逐渐扩散，骨格环绕中心运行，基本形层层环绕中心，产生各种漩涡效果。这种构成方式具有极强的规律性和秩序性。

（2）向心式发射。向心式发射发射点在画面之外，从周围向中心发射，骨格线指向一点，基本形由四周向中心归拢，是一个聚集的过程。

（3）离心式发射。离心式发射是发射构成的主要形式，发射的骨格线由中心向外发射，基本形也由中心向外扩散，发射点一般在画面的中心，有向外运动之感。骨格线可以是直线或曲线，疏密也可以随意，骨格线的变化越多，视觉的幻觉感就越强。

（4）移心式发射。移心式发射的发射点根据图形的需要按一定的动势有秩序地渐次移动位置，形成规律性的变化。

（5）多心式发射。多心式发射以多个中心为发射点，发射线相交使画面层次丰富，具有较强的动感和空间层次感。

【微课】
发射构成

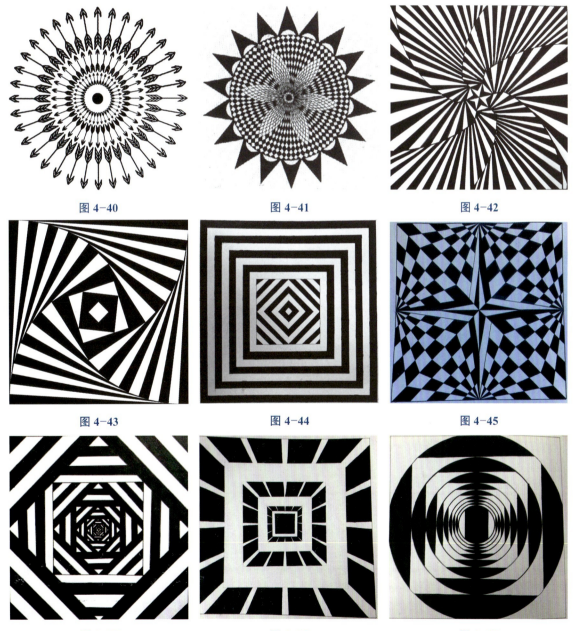

图4-40　　　　　　　　图4-41　　　　　　　　图4-42

图4-43　　　　　　　　图4-44　　　　　　　　图4-45

图4-46　　　　　　　　图4-47　　　　　　　　图4-48

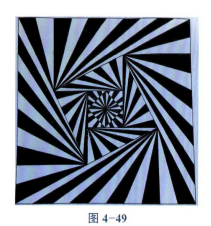
图 4-49

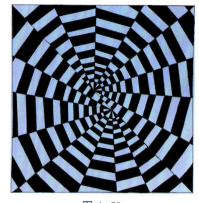
图 4-50

图 4-51

五、特异构成

1. 概念

特异是指在规律性骨格和基本形的构成内，个别要素有意违反秩序，打破规律性，形成鲜明反差的构成形式。特异是相对的，它是在保证整体规律的前提下，使一小部分与整体秩序不和，这一小部分就是特异基本形。特异可以打破画面的单调，增加视觉兴奋点和趣味性，容易引起人们的注意。如自然界中的"鹤立鸡群""万绿丛中一点红"等，都是不同形式的特异现象。

2. 表现形式

（1）基本形的特异。基本形的特异是指在一组重复的基本形中，大部分基本形保持不变，一小部分基本形作大小、形状、颜色、方向和肌理等方面的突破或变异（图 4-52～图 4-56）。

1）形状特异：特异部分基本形的形态特征发生变化，特异基本形所占比例应该比规律部分整体部分小。

图 4-52

图 4-53

图 4-54

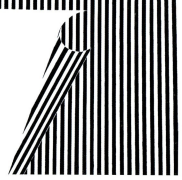
图 4-55 图 4-56

【微课】
特异构成（1）

【微课】
特异构成（2）

2）大小特异：在重复基本形中，特异部分基本形或大或小地出现，产生大小特异，特异部分所占比例适当。

3）位置特异：在画面明显的地方作基本形位置变动形成特异。

4）色彩特异：用色彩加强特异效果。

5）方向特异：当基本形具有方向时，大多数的基本形方向一致且有规律排列，少数基本形作方向改变而构成特异。

（2）骨格的特异。在规律性的骨格中，部分骨格单位在形状、大小、方向等方面发生变化，使画面产生差异的效果，即骨格特异（图4-57～图4-63）。

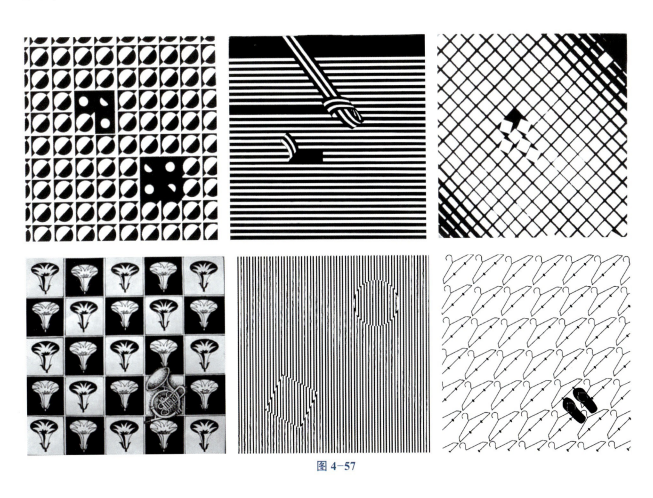

图 4-57

图 4-58　　　　　　　　　　图 4-59　　　　　　　　　　图 4-60

图 4-61　　　　　　　图 4-62　　　　　　　图 4-63

六、密集构成

1. 概念

密集是指基本形通过无规律、有疏有密的排列使画面产生集散分明、虚实结合的效果。密集构成能使画面充满张力，带有鲜明的节奏感和韵律感，最密或最疏的地方常常成为整个设计的视觉焦点。

在密集构成中，基本形可以是具象的也可以是抽象的。为了加强密集构成的视觉效果，可以使基本形之间产生复叠、重叠、透叠等变化，基本形在组织画面时不需要遵循严格的骨格关系，主要通过"疏""密"等形式的对比来体现。如夜空中闪烁的群星、广场上散布的人群，都是有疏有密、有聚有散。

2. 表现形式

密集构成是比较自由的构成形式，包括点的密集、线的密集及自由密集几种形式（图 4-64～图 4-70）。

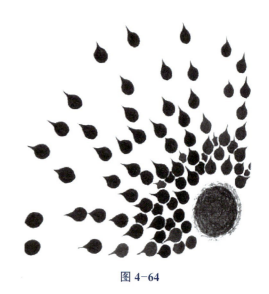

图 4-64

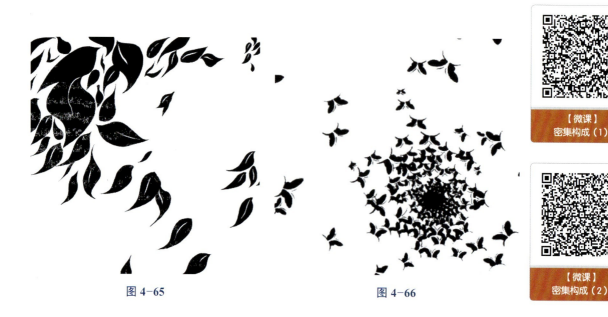

图 4-65　　　　　　　图 4-66

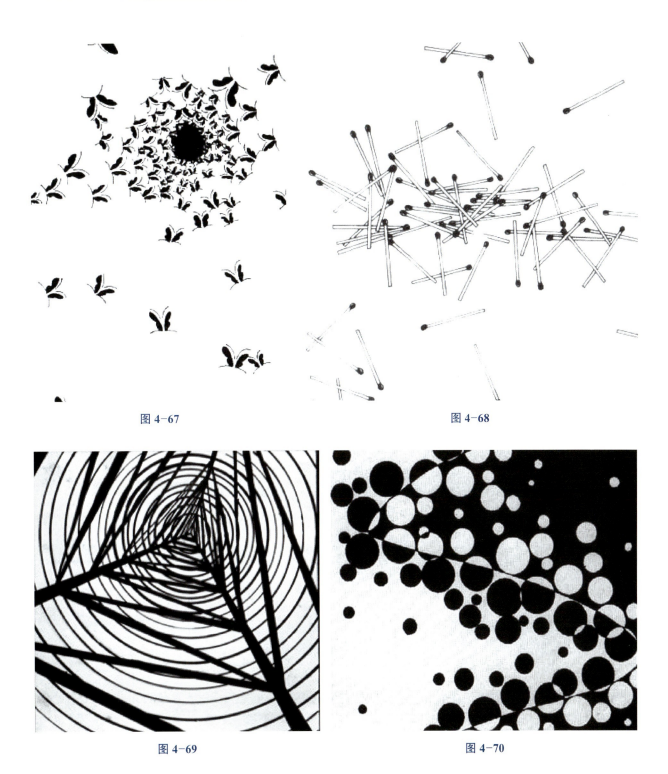

图 4-67　　　　　　　　　　　　图 4-68

图 4-69　　　　　　　　　　　　图 4-70

（1）点的密集。点的密集是指将基本形作为概念性的点，基本形在排列中都趋向这个点，越接近此点越密，越远离此点越疏。这个点在构图上可以是一个，也可以是多个，若向两点或多点密集时，密集点需有主次之分。

（2）线的密集。线的密集是指在构图中有一条概念性的线，基本形向此线密集，在线的位置上密集最大，离线越远则基本形越疏。线的形状无限制，可长可短，可曲可直，可粗可细。

（3）自由密集。自由密集是指不预制点与线，而是靠画面的均衡，基本形自由散布，任意密集，按照美学法则任意调配疏密布局，形成气韵生动的效果。

七、对比构成

1. 概念

对比构成是指构成元素之间形成的对立关系,使得某一视觉元素得以加强和突出的构成。对比是一种自由性的构成形式,在视觉上可以给人一种明确、肯定、清晰的感觉。强烈的紧张感和动感是对比的目的,但在应用时,要把握画面整体的均衡关系,以达到对比中有协调、协调中有变化的视觉效果。

对比是形式美规律中比较重要的一项法则,自然界中到处存在着对比关系,任何形态都不会被我们孤立地看到,几乎所有的元素都可以作为对比的因素,它们总是与背景或其他形态相互依存、相互比较,如红花绿叶,蓝天白云等都是种对比现象。

【微课】
对比构成(1)

【微课】
对比构成(2)

2. 表现形式

形态的大小、肌理、色彩、位置、方向等变化都可以作为对比的因素。对比构成的表现形式大体可以分为形状对比、大小对比、虚实对比、空间对比和肌理对比五种类型(图4-71~图4-86)。

(1)形状对比。形状对比是由形状的不同特征形成的,如几何形、有机形、直线的形、曲线的形都可互相产生对比关系。

(2)大小对比。大小对比是由形状在画面中的面积大小不同、线的长短不同所形成的对比。

(3)虚实对比。画面中有实感的图形称为实,空间是虚。

(4)空间对比。空间对比是指平面中的正负、图底、远近、前后感不同所产生的对比。

(5)肌理对比。肌理对比是指不同的肌理感觉产生的对比,如粗细、光滑、纹理的凹凸感所产生的对比。

图4-71

图4-72

图4-73

图4-74

图4-75

图4-76

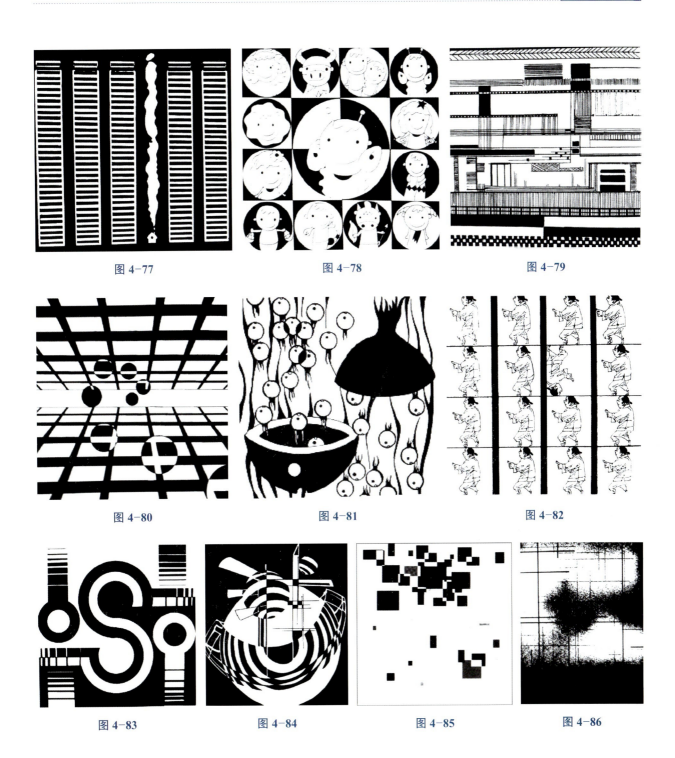

图 4-77　　　　　图 4-78　　　　　图 4-79

图 4-80　　　　　图 4-81　　　　　图 4-82

图 4-83　　　图 4-84　　　图 4-85　　　图 4-86

八、空间构成

1. 概念

空间是指具有高、宽、深的三度立体空间。在平面构成中，空间只是假象，三度空间只是二度空间的错觉，其本质还是平面。在平面构成中，想要得到三度立体空间的效果，方法有以下几种（图 4-87、图 4-88）：

（1）重叠。当一个形象重叠到另一个形象上时，就会产生一前一后或一上一下的感觉，这时就能造成平面的深度感。

（2）大小变化。由于透视的原因，人在视觉上有近大远小的感觉，所以大小变化越大，空间的深度感就越强。

(3)倾侧变化。由于基本形的倾侧变化在人的视觉中会产生空间旋转的结果,所以倾侧能给人以深度感。

(4)弯曲变化。因为弯曲本身具有起伏变化,所以平面形象的弯曲给人带来深度的幻觉,从而造成空间感。

(5)肌理变化。由于人的视觉感受是近看清楚、远看模糊,所以粗糙的肌理比细密的肌理更能带来近感,于是肌理变化也能造成空间感。

(6)明度变化。由于近处物体明度对比强,远处物体明度对比弱,所以明度对比度的强弱变化能造成深度感,与背景明度相近者有隐退之感,反之则有突近之感。

(7)透视效果。在真实的空间中,由于人的视点是固定的,视野是无限的,无论何种情况下,眼睛只能看到物体的三个面,越前者越大,越后者越小,所以透视法会造成空间感。

(8)面的连接。在平面构成中,面连接成体,面的弯曲和旋转可以形成体,而体是空间中的实体,所以能形成体的面都具有空间感。

(9)投影效果。由于投影本身是空间感的一种反映,所以带有投影的物体能给人以空间感。

【微课】空间构成(1)

【微课】空间构成(2)

图4-87

图4-88

2. 矛盾空间

矛盾空间在时间上是一种错觉空间、幻觉空间,是在实际空间中不可能存在的空间形式,它是以三次元空间透视中视平线的视点、灭点的变动而构成的特殊的不合理的空间。这种独特的空间形式往往能够产生新的意想不到的视觉效果,设计师可以利用这一视觉原理设计新的造型(图4-89~图4-98)。

矛盾空间的表现形式有以下几种方法:

(1)共用面:将两种不同视点的立体形以一个共用面紧紧地联系在一起,使两种空间知觉共存,形态关系转化,有一种透视变化的灵活性。

(2)矛盾连接:利用直线、曲线、折线在二维空间中方向的不定性,使形体矛盾连接起来。

(3)交错式幻象图:现实中的形体总是占有明确、肯定的空间位置,非此即彼。但是,在平面图形中可以将形体的空间位置进行错位处理,使后面的图形又处于前面,形成彼此交错的图形。

(4)潘洛斯三角图形。它利用人眼在观察形体时,不可能在一瞬间全部接受形体各个方面的刺激,而是需要一个过程转移的现象,将形体的各个面逐步转变方向。

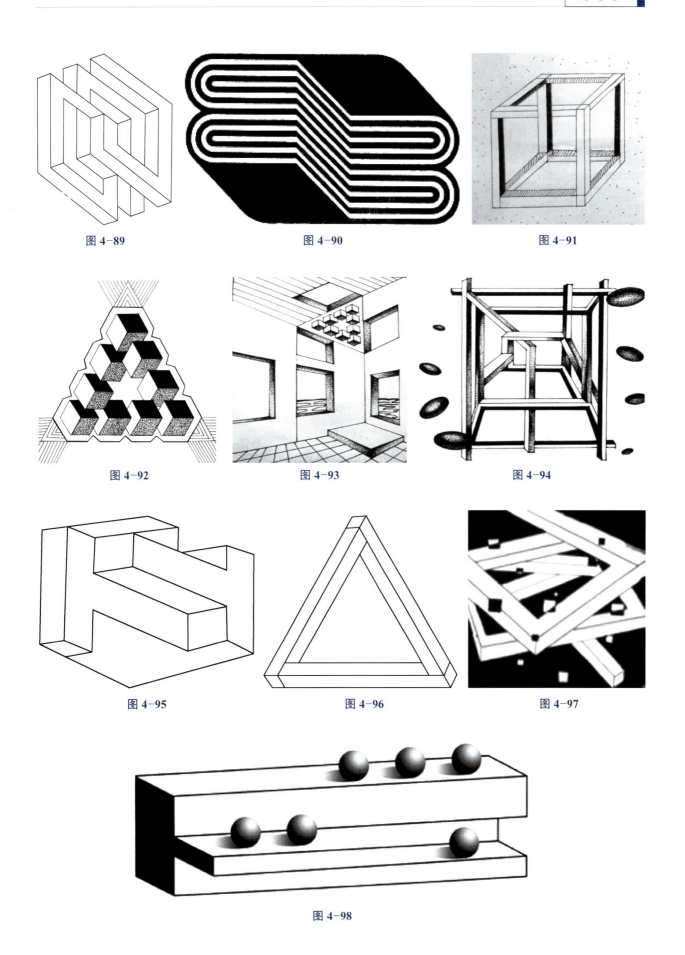

九、分割构成

1. 概念

分割构成是指按一定的比例和构图秩序对平面空间的区域进行重新划分,以使构图中各造型元素得以合理布局。观者可以从被分割画面中的零散部分感知到整体的存在,并在整体和部分的比例中凸显出主题的存在(图 4-99~图 4-103)。

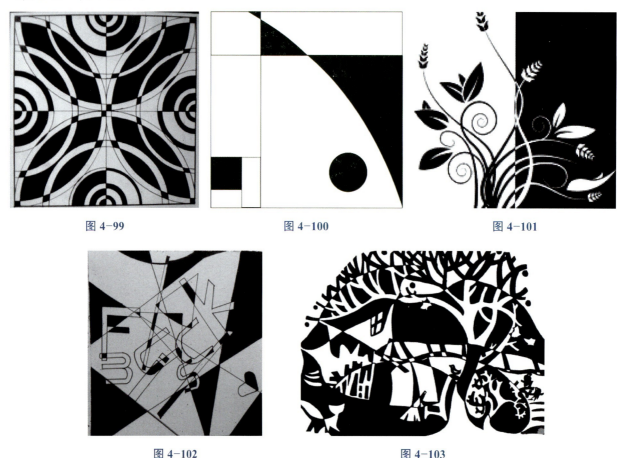

图 4-99　　　　　　　　图 4-100　　　　　　　　图 4-101

图 4-102　　　　　　　　图 4-103

2. 表现形式

(1)等形分割。等形分割是指将同一形体以相同的比例及相同的形态进行分割,以求得形体完全一致的构成形式。等形分割具有整齐划一、简洁明快的特征。

(2)等量分割。与等形分割不同,等量分割在统一中有变化,它只要求分割后的比例一致,不求形的统一,表现出一种视觉的平衡感。等量分割具有均匀、均衡和安定的特征。

(3)比例分割。比例分割按照一定的比例进行分割,如黄金分割、矩形分割、等差分割、等比分割等。利用比例分割完成的构图通常具有明朗、有秩序的特征,给人清新之感。

(4)自由分割。自由分割是一种不规则的分割,其分割随意性强,给人活泼、不受拘束的感觉,具有灵活、自由的特征。

十、肌理构成

1. 概念

肌理又称质感,是物体表面的纹理。由于物体的材料不同,其表面会产生粗糙感、光滑感、软硬感等不同的

肌理感。不同的肌理表现会赋予人们不同的感观特征，在设计中常运用肌理特有的组织结构来营造不同的气氛，肌理是非常有表现力的造型元素。

2. 表现形式

（1）触觉肌理。人们对于肌理的感受一般是以触觉为基础的，能用手感觉到，可以产生软硬、光滑、粗糙等质感，如树皮纹、沙粒等。

（2）视觉肌理。视觉肌理是一种用眼睛感觉的肌理，我们称之为视觉质感。由于人们对触觉物体的长期体验，以至于不必触摸便会在视觉上感到质地的不同。

3. 肌理构成的表现方法

肌理的表现方法多种多样，例如，用钢笔、铅笔、毛笔等都能形成各自独特的肌理痕迹，也可以用画、喷、洒、磨、擦、烤、染等手法创作。经常用到的方法有描绘、拓印、喷绘、印染、刻刮、拼贴及熏炙法（图4-104～4-109）。

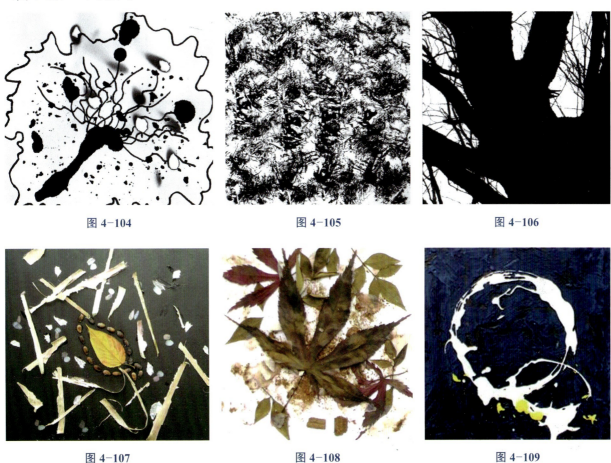

图4-104　　　　　　　　图4-105　　　　　　　　图4-106

图4-107　　　　　　　　图4-108　　　　　　　　图4-109

实训项目：不同形式的构成训练

一、实训目的：

通过进行不同形式的构成训练和命题综合训练，使学生掌握不同形式的构成方法，进一步加深对平面构成形式的认识。

二、实训内容：

1. 分别利用重复、近似、渐变、发射、特异、密集、对比、空间、分割、肌理等构成形式，进行构成训练。

2. 自拟命题，进行构成形式的综合训练。

三、实训要求：

1. 在 10 种构成形式中，任选 6 种完成，每幅画面尺寸 20 cm×20 cm，仅限使黑白色彩。
2. 自拟命题，借助不同的构成形式进行表达，使画面呈现出典型的中国传统造型风格和审美特征。画面尺寸 20 cm×20 cm，4 幅。

四、实训课时：

课堂指导 4 学时，其他内容课外完成。

五、实训图例：

重复构成训练（图 4-110）、渐变构成训练（图 4-111、4-112）、发射构成训练（图 4-113）、密集构成训练（图 4-114）、特异构成训练（图 4-115）、空间构成训练（图 4-116）、肌理构成训练（图 4-117、图 118）、命题综合训练（图 4-119、图 120）。

图 4-110　　　　　　　　　　图 4-111

 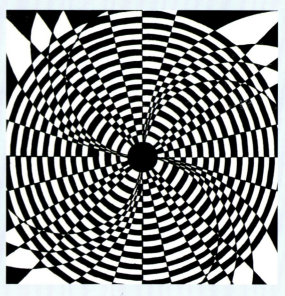

图 4-112　　　　　　　　　　图 4-113

第四章 平面构成的组织形式

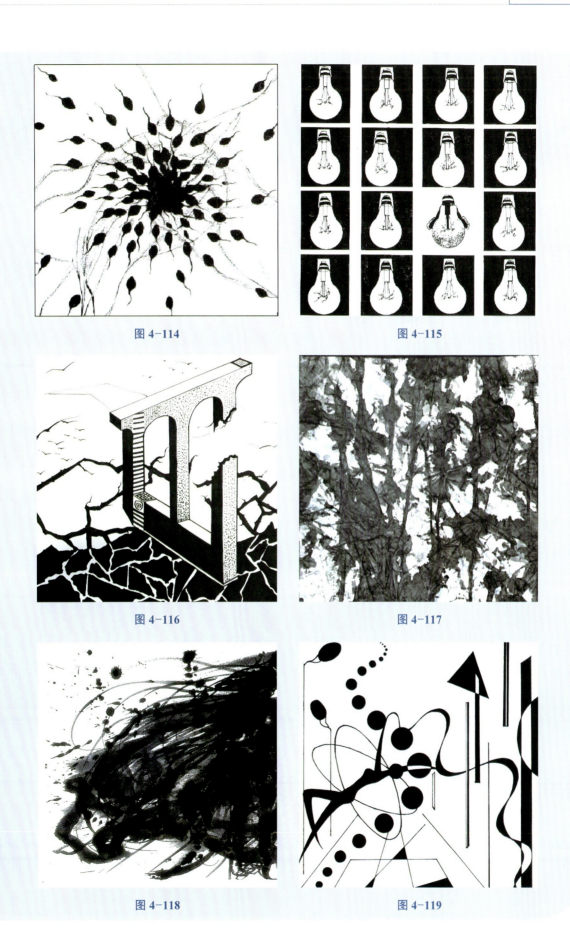

图 4-114

图 4-115

图 4-116

图 4-117

图 4-118

图 4-119

图 4-120

图 4-121

第五章　平面构成在设计中的应用

一、平面构成在标志设计中的应用

标志设计是一种以单纯、显著、易识别的图形符号为直观语言的图形艺术设计。标志图形既要简练、概括，又要讲究艺术性，以达到形式美的视觉效果。为了使标志设计更加丰富，视觉冲击力更强，平面构成的基本形式和基本理论发挥了重要的作用。

平面构成的基本形式在标志设计中的应用是非常广泛的。在标志中运用重复构成，能强调标志图形，使图形形式统一。将特异构成运用在标志设计中，可在图形统一的形态中形成变化，借此特异的元素表现企业对象的内容和特性，加强视觉冲击力，从而达到识别企业形象、传播产品信息、提高效益的目的。在标志设计中运用渐变构成，可以使标志图形因为造型的渐变效果，在视觉上产生高低错落的节奏感，从而在平面中产生空间的错觉感受。标志中的发射效果可以产生光学的动感，有很强的视觉效果。正是因为平面构成的各种表现形式，标志才能够向广大受众展现出它的独特性、趣味性、视觉丰富性以及艺术性（图5-1～图5-5）。

【作品欣赏】平面构成与现代设计

图5-1

图5-2

图5-3

图5-4

图5-5

二、平面构成在招贴设计中的应用

现代招贴设计往往借助于图形、文字等视觉元素在平面中构成完整的视觉效果，发挥有目的地、有效地传递信息的功能。招贴中运用形式感比较强烈的视觉要素进行艺术创作，再现产品特色的同时，提高了招贴的艺术美感。平面构成涉及多个元素的组构，对于特定产品的招贴设计而言，其产品本身涵盖的元素多样，然而运用平面构成的表现形式将产品相关的各种有价值的、准确的元素重新组构成特定的形态，不仅能体现广告的内容和形式上的多样性及多元性，还能体现广告的趣味性和娱乐性。例如，运用特异的构成形式凸显产品或者设计者想要表达的主题，运用渐变构成形式表现产品的特性，运用肌理效果表现产品的质感等（图5-6～图5-14）。

图 5-6

图 5-7

图 5-8

图 5-9

图 5-10

图 5-11

图 5-12

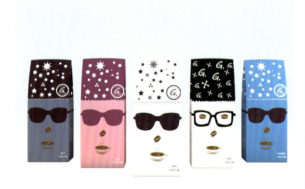
图 5-13

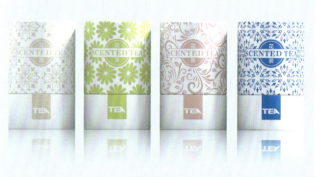
图 5-14

三、平面构成在包装设计中的应用

包装设计是艺术设计专业中一门重要的专业必修课，它主要对商品的包装容器造型、包装结构和包装外观进行整体设计。包装设计除了要保护商品，还要通过包装材质，包装盒的结构构造、色彩、图形和文字排列等来向消费者传达商品信息和企业文化，以此提升产品价值，促进产品销售。平面构成要素的有序排列丰富了包装的视觉效

果。现代包装设计运用平面构成体现了产品特性和品牌价值,这种方式变得越来越广泛(图5-15～图5-18)。

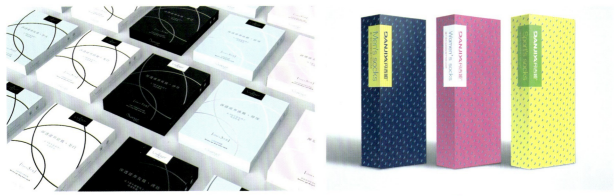

图 5-15　　　　　　　　　　　　　　　　　图 5-16

图 5-17　　　　　　　　　　　　　　　　　图 5-18

四、平面构成在室内设计中的应用

平面构成是现代设计中一个非常重要的组成部分,平面构成中的点、线、面不仅是构成平面的基本要素,也是室内环境构成的基本要素。随着经济的发展,人们的生活水平不断提高,人们对居住环境提出了更高的要求,在室内设计过程中应当遵循平面形式美的基本法则,把平面构成的基本原理运用在室内空间的设计中,将点、线、面元素在室内设计中灵活搭配,使平面和立体各要素相互穿插,相辅相成。例如,利用线条对室内空间进行分割,利用曲线在室内设计中的搭配使用使空间富于变化,克服墙面垂直线的生硬,利用曲面为室内空间带来韵律感和变换的效果等。在室内环境设计中科学、合理地运用平面构成原理可以很好地改善人们的视觉效果和空间效果(图5-19～图5-20)。

图 5-19　　　　　　　　　　　　　　　　　图 5-20

五、平面构成在服装设计中的应用

服装设计整体美感的产生与形成需要诸多的造型元素。造型元素虽然是多方面的,但是离不开具体的基本形态和构成形式。构成服装的基本形态点、线、面、体等,运用不同的构成形式和形式法则,可以将这些要素组合成各不相同的风格效果。点、线、面、体在服装设计中的表现手法多样,这些形态的应用大众可分为两类:一类是面料设计中基本形态要素在图案印花设计中的应用;另一类是服装设计中装饰形态的应用,包括面料再造、辅料应用、工艺手法的应用等(图5-21~图5-24)。

图5-21　　　　　　　　　　　　　　　　图5-22

图5-23　　　　　　　　　　　　　　　　图5-24

第二部分
色彩构成

- **知识目标**：了解色彩构成的基本概念和学习意义，熟悉色彩的基本属性、色彩的心理属性、色彩的对比及调和等理论知识。
- **能力目标**：具备色彩对比、色彩调和基本方法的运用能力，能掌握中国传统配色技巧，具备运用色彩进行创意表达的基本能力。
- **素质目标**：培养敏锐的色彩感受力，增强传统美学素养，坚定文化自信。

【知识拓展】
色彩构成的产生与发展

第六章 色彩构成概述

一、色彩构成的概念

色彩构成是用科学分析的方法，以人类的视觉和心理感知为基础，把复杂的色彩现象按照一定的色彩规律对各构成要素间的相互关系进行排列组合搭配，从而创造出新的理想的色彩效果，这种创造过程就是色彩构成。

【微课】
色彩构成概述

二、色彩构成的意义

当今的色彩艺术理论是对17世纪以来的色彩科学和色彩艺术的总结，是许多伟大的科学家与艺术家智慧的结晶。色彩构成作为三大构成之一，按照色彩自身的法则来表现自然色彩的规律，探索艺术的纯粹性。色彩构成为我们提供了科学化和系统化的色彩学习方式，它从复杂的色彩现象中提炼出最基本的构成设计要素和色彩构成的主、客观规律，对于指导我们进行艺术设计实践具有重大意义。

色彩构成在当今飞速发展的社会起着越来越重要的作用。我们生活在一个处处充满五颜六色的世界，色彩设计随处可见，如广告设计、环境设计、建筑设计、服装设计、产品设计等。等优秀的色彩设计能产生强烈的色彩视觉和心理效果，凸显设计的艺术感染力，更好地美化我们的生活，提升生活的品质（图6-1）。

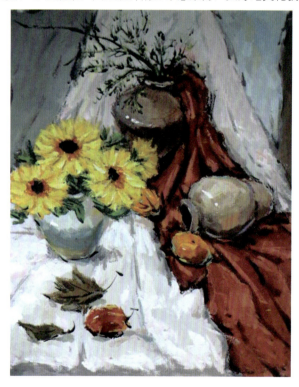
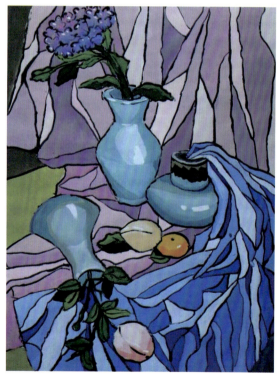

图6-1

三、色彩构成的学习方法

色彩构成的学习目的是培养视觉艺术设计的创造性思维，色彩构成关注色彩的基本属性、构成规律、形式审美，注重色彩艺术的整体表现形式，因此我们应该用严谨的学习态度，像学习科学技术一样，认真掌握色彩基本理论知识，运用科学的训练方法，勤于动手实践，勤于动脑思考，而不只是简单地凭感觉来感知色彩。将色彩构

成的学习简单化，或只停留在了解色彩知识的初级阶段，就不能够用科学的态度来进行创造性思维和发散思维；设计的根本性任务是让自己的想象力充分发挥出来，色彩构成是能够更好地运用色彩构成规律进行大量的色彩创作，为以后的艺术设计工作打下坚实的基础。

此外，我们还要多多阅读与色彩有关的古今中外的色彩书籍，了解更多的色彩知识，热爱生活，多观察生活，到大自然这个色彩视觉中汲取无穷的营养，开阔视野，丰富阅历，勤于思考，才能尽快提高色彩构成设计水平。

※ 课后思考：

1. 什么是色彩构成？
2. 学习色彩构成的意义是什么？
3. 分析中国传统色彩的艺术特征。

第七章　色彩的属性

※ 第一节　色彩的原理

一、光

光是一种以电磁波形式存在的辐射能,包括宇宙射线、紫外线和红外线等。波长在380—780NM(纳米)的电磁波被称为"可见光谱"。

二、光源

一般情况下人们认为光源有两大类:自然光源和人造光源。自然光源最重要的是太阳、月亮和星星等。人造光源主要有白炽灯、荧光灯和蜡烛等。

三、牛顿实验

英国物理学家牛顿在1666年为改进刚发明不久的望远镜的清晰度做了一个著名的实验。一间暗室只从窗户上一条窄缝透射进来太阳光,让其透过三棱镜并投射到白墙上。白墙上出现的不是白光,而是类似彩虹的光带,光带依次呈现出红、橙、黄、绿、蓝、紫的光谱色带,把这些色光再通过复合,还能还原成白光,但是任意一束单色光不能再分解成其他色光,因此,这一现象被称为"光的色彩现象"(图7-1)。

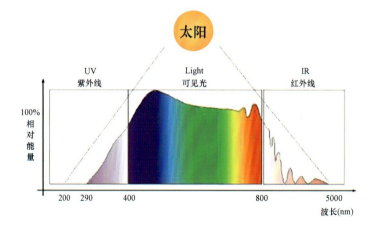

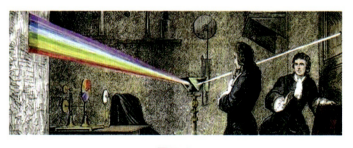

图7-1

※ 第二节　色彩的分类

色彩主要分为两大类：有彩色系和无彩色系。

1. 有彩色系
光谱中红、橙、黄、绿、蓝、紫六种基本色和它们的混合色就是有彩色系。

2. 无彩色系
黑白灰属于无彩色系，也叫"中性色系"（图7-2）。

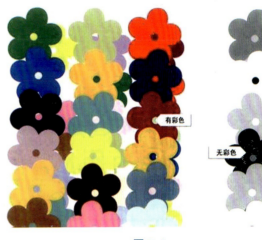

图 7-2

※ 第三节　色彩的三要素

色彩的基本属性有：色相、明度、纯度，也称为色彩的三要素。

一、色相

色相就是颜色的相貌，也就是色彩的名称。在光谱色中，六种单色都呈现各自不同的相貌，就像六个不同的人的相貌，便给它们六种单色分别以不同的名称，即红、橙、黄、绿、蓝、紫。从物理学上说，这六种单色是按不同波长，从长到短依次排列的，红色光波最长，紫色光波最短。

在色彩理论中一般是用色相环来表示色相的理论，位于光谱的两个色——红色和紫色，在色相环上连接起来，便有了循环的色相秩序。六种相邻色相之间两两相加，得到介于两色之间的色彩，6色便成了12色色相环；如果在12色之间再增加相邻两色相加的色彩，便得到了24色色相环。色彩越多，色彩的变化越微妙（图7-3）。

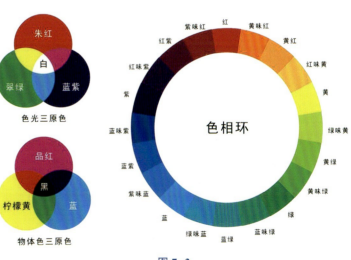

图 7-3

二、明度

明度也就是"亮度",是色彩的视觉明亮程度。有的色彩亮,有的色彩暗,就是说它们的明度不同。色彩与色彩混合形成另一种色,也会有亮有暗的比较,也说明它们的明度不同。

在有彩色系中,最亮的是黄色,最暗的是紫色,也就是说,明度最高的是黄色,明度最低的是紫色,其他色彩的明度居中,就是中明度色;在无彩色系中,最亮的是白色,最暗的是黑色,也就是说明度最高的是白色,明度最低的是黑色,其他中间色彩就是中明度色(图7-4、7-5)。

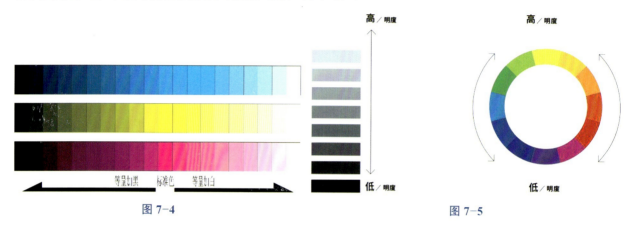

图 7-4　　　　　　　　　　　图 7-5

三、纯度

纯度是指色彩的饱和程度,又称为"彩度"或"艳度"。在有彩色系中,红色是纯度最高的色彩,绿色和蓝色是纯度最低的色彩,纯度居中的是橙色、黄色和紫色。任何一个纯色,随着不断加入其他的颜色,其纯度越来越低(图7-6)。

无彩色系中黑色、白色、灰色的纯度为零。

四、三要素之间的关系

色彩的色相、明度、纯度三者之间存在着不可分割的关系,任何一种色彩都会同时存在着三种属性,缺一不可。

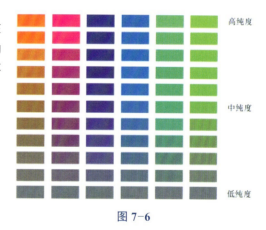

图 7-6

※ 第四节　色彩的体系

世界上的人千千万万,但每个人都有不同的相貌和名字,每个人都有一个代表自己身份的身份证。色彩也是千差万别,人们很难用语言来准确表达某种色彩,因而色彩理论学家就把色彩做了归纳和身份确认,形成了不同的色彩理论体系。

最早的色彩体系表示法是牛顿的6色色相环,牛顿把太阳光分解以后得到红、橙、黄、绿、蓝、紫,把他们首尾相接组成了色相环。牛顿以后,又出现了伊顿的12色色相环。以后出现了美国的孟赛尔色立体(100色色

相环）、德国的奥斯特瓦尔德色彩体系（24色色相环）、日本的PCCS色彩体系（24色色相环）。

一、美国孟塞尔色立体

色立体就是一种立体色彩图，色彩三属性色相、明度、纯度是以三维空间方式来表达的，更立体更直观地表达色彩。

孟塞尔色相环是由红（R）、黄（Y）、绿（G）、蓝（B）、紫（P）5个基本色组成，在临近色相之间再加5个中间色组成10主要色相。每个色相又分成10个等级，这就形成了100个色相刻度的色相环。

孟塞尔色立体的中心轴是无彩色系，分为11个明暗等级，由中心轴向外延伸就是纯度等级，离中心轴越远，纯度越高（图7-7）。

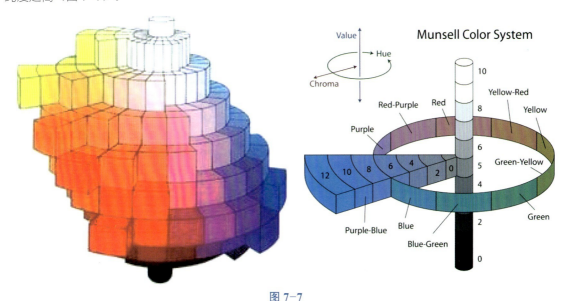

图7-7

二、德国奥氏色彩体系

奥氏色立体是以黄（Y）、红（R）、群青（UB）、海绿（SG）4色和4种间色橙（O）、紫（P）、蓝绿（T）、叶绿（LG）组成。有8个主要基本色，每个基本色又进行了三等分，然后从黄到绿做了编号，形成了24色色相环。

奥氏色立体中，三角形的最顶端是各种色相的最纯色，垂直的中心轴作为明度等级变化（图7-8）。

图7-8

三、日本PCCS色彩体系

日本色立体和奥氏色立体比较相似，包括3个无彩色系的色调和12个有彩色系的色调，中心轴是明度色阶表，共有11个等级，纯度定为9级，包括低纯度区、中纯度区和高纯度区。

人们根据以上各色彩体系制作的色立体和色立体图册，给艺术设计家们带来了极大的方便，它们提供了色彩的标准配色标样，让人们对色彩有了更明确的表示。那么多变化细微的色彩组合在一起，让艺术家们更能产生丰富的想象，以便创造性地搭配色彩（图7-9）。

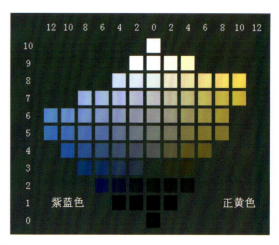

图 7-9

※ 第五节 色彩的混合

色彩在视觉外混合再进入视觉，这种混合模式包括两种形式：加法混合和减法混合．

一、加法混合

加法混合是指色光的混合，三原色光是朱红、翠绿、蓝紫，这三种光按一定的比例混合起来就是白光或者比较亮的灰色光，因此说，两种以上的色光混合，光亮度就会提高，也就是说明度提高，这种方式就叫加法混合。

朱红＋翠绿＝黄色光
翠绿＋蓝紫＝蓝色光
蓝紫＋朱红＝紫色光
黄色光、蓝色光、紫色光都是间色光。
如果只有两种色光混合就能产生白光，那么这两种色光就是互补色光。
朱红＋蓝色＝白色光
翠绿＋紫色＝白色光
蓝紫＋黄色＝白色光
色光中的各色相混合，最后得出的色光是什么颜色，还跟色光搭配的比例、亮度、纯度有关。

【微课】
色彩的混合（1）

【微课】
色彩的混合（2）

二、减法混合

减法混合主要指的是颜料的混合，包括各种绘画颜料的混合，油漆色彩的混合等等。减法混合是颜料色素的混合，各色混合使明度降低，混合的色越多，明度越低，纯度也越低。三原色红、黄、蓝如果按一定的比例相混合就会得到黑色或深灰色。

黄色＋红色＝橙色；蓝色＋黄色＝绿色；红色＋蓝色＝紫色；
如果两种色彩相混合就能得到黑色或深灰色，那么这两种色彩就是互补色。

红色＋绿色＝黑色；黄色＋紫色＝黑色；橙色＋蓝色＝黑色；

各种色彩相混合得出的色彩跟色彩搭配的比例、明度、纯度都有关系，想得到理想的色彩，就要掌握好这些关系（图 7-10）。

三、空间混合

色彩在视觉外没有进行混合，而是色彩并置在一起产生相互关系，在一定的空间里进入视觉内之后混合，产生一定的色彩效果，这种方式叫空间混合。

空间混合并不是色彩真的混合，而是把色彩并置在一起，通过一定的空间距离，根据人眼睛的生理特点，距离较远就会看不清具体色彩，而是产生模糊，而空间混合恰恰就是利用眼睛的这一特点，把色块处理的合理大小，在空间里细密的色彩已经互相影响，进入人的视觉之后就会感觉到混合之后的色彩相貌了。

空间混合的原理主要运用于印刷技术和电视电子技术等。在印刷技术上一般只用四种色彩红、黄、蓝、黑，但是因为这四种色彩在印刷到纸上的色点足够小，我们在比较近的距离看书也看不出色点来，需要借助放大镜才能看到这四种色点，这是充分运用了空间混合的原理（图 7-11、图 7-12）。

图 7-10

图 7-11

图 7-12

▎实训项目：色彩的基本属性训练 ▎

一、实训目的：

学生通过色彩的推移练习和空间混合练习，加深对色彩三要素属性的理解。

二、实训内容：

1. 色相的推移练习
2. 明度的推移练习
3. 纯度的推移练习

4. 色彩空间混合练习

三、实训要求：

1. 使用全色相进行推移变化，在相应的图形上表现出色相渐变的视觉效果，色相推移色阶要超过12层，尺寸要求 20 cm×20 cm。

2. 使用一种颜色进行明度推移，在相应的图形上表现明度渐变的视觉效果，明度推移色阶要超过12层，尺寸要求 20 cm×20 cm。

3. 使用一个高纯度色彩向中性灰色推移，在相应的图形上表现纯度渐变的视觉效果，明度推移色阶要超过10层，尺寸要求 20 cm×20 cm。

4. 色彩空间混合，选择一幅具象照片，将照片色彩效果应用空间归纳的方法，形成大小统一、色彩明确的小色块，表现原照片的色彩效果。画面尺寸要求 20 cm×20 cm，小色块尺寸为 0.5 cm×0.5 cm。

四、课时建议：

课堂指导4学时，其他内容课外完成。

五、实训图例：

色相推移（图7-13）、明度推移（图7-14）、纯度推移（图7-15）、色彩空间混合（图7-16、图7-17）。

图 7-13

图 7-14

图 7-15

图 7-16

图 7-17

第八章 色彩的对比与调和

※ 第一节 色彩的图与底

我们在研究色彩使用规律中知道，整体画面的色彩构成形式极为重要。色彩的图与底的关系是色彩规律应用中首先需要解决的问题。色彩的图与底的关系来源于色彩的属性中色彩具有前进与后退的性质。

当两种以上的色彩以各种各样的形状配置构成时，有的色彩会消极地远离观者的视线，感觉为"地（底）色"，有的色彩则从画面上的图形凸现出来，让观者有压迫感，我们称之为"图形色"。色彩的图与底一般具有如下规律：

明色、艳色比暗色、浊色更具图形效果；小面积的色彩比大面积的色彩更具图形效果；整齐的形状比广漠的面更具图形效果。

根据这些规律，为了获得具有视觉冲击力的图形效果，设计中色彩的配置及面积构成应注意以下两点：

（1）用于图形的色彩，应该比"地（底）色"色彩更明亮或鲜艳［图8-1（a）］。

（2）明亮鲜艳的"图形色"面积要小，暗而彩度低的"地（底）色"面积要大［图8-1（b）］。

图与底的关系实际掌握在色彩的构成规律中。

（a）

（b）

图 8-1

※ 第二节 色彩对比构成

色彩对比是在研究视觉规律基础上得到的一种变化规律。任何色彩都不是孤立存在的，通常总会在对比的状态下与其他颜色相互依存和影响，所以说，没有对比就没有色彩差别。任何配色，都离不开色彩的三个基本属性，色相、明度、纯度是同时存在而不可分割的整体，因此，我们在研究色彩构成时，分别从以色相变化为基础的构成、以明度变化为基础的构成、以纯度变化为基础的构成和综合构成等几个方面，逐一对色彩的变化和规律进行研究和分析。

【作品欣赏】
色相对比示例

【作品欣赏】
多类色彩对比示例

色彩对比构成的主要研究内容为：色相对比、明度对比、纯度对比、冷暖对比、面积对比等。

一、色相对比

色相对比是绘画或设计等艺术形式色彩运用的主要方法，这种色彩结构比较典型的特征是视觉效果庄重、

稳定。色相对比是利用各色相的差别而形成的对比。色相环上的纯色包括红、橙黄、黄、黄绿、绿、绿蓝、蓝绿、蓝、蓝紫、紫、紫红，各种纯正饱和的色相在整个色彩结构中，仍然显示着自身的本质色性。

马蒂斯、毕加索、蒙德里安等近代杰出的绘画大师们也在其作品中大量运用色相对比，尤其是蒙德里安在现代绘画中引用抽象，不仅开辟了现代绘画的新领域，而且对现代设计也具有启示作用。他的绘画作品完全是抽象的几何图形，采用比例对比和色彩对比两个基本手法，并以水平和垂直的直线分割画面，所分割的面积经过非常精密的计划，所形成的比率本身已构成绘画的主要价值。在此基础上，又进行色相对比，如以黄、红、蓝、白、黑、灰为基本色相，将色相对比用于画面处理上，使整个作品都彰显出巨大的魅力。此外蒙德里安偏爱用黑线作为分割线，使被分割的色块面更清晰、明快，也显示了稳定的均衡。

色相对比的强弱可以用色相环上的度数来表示。色相对比按照色彩关系的划分可分为以下几种。

1. 同类色对比

同类色对比是色相中最弱的对比，是指在色相环上 15°以内的色彩差别对比所呈现的色彩构成效果。同类色对比效果单纯、稳定，但易呆板，可以尝试拉大其明度和纯度的距离，以增强其对比效果（图 8-2）。

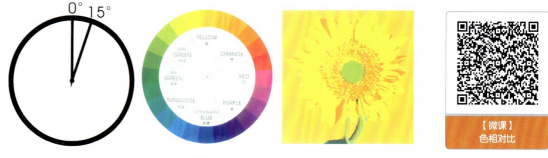

图 8-2

2. 邻近色对比

邻近色对比是指在色相环上 0°～ 60°的色彩差别对比所呈现的色彩构成效果，如红与橙、蓝与绿、橙与黄等色彩对比关系。邻近色对比的特点是色相间相差很小，往往只能构成明度和纯度方面的差异，属于同一色相中的对比。在红色与橙色对比中，橙色带有红色倾向；在蓝色与绿色对比中，绿色带有蓝色倾向，也就是说在相邻色相中，它们都有一部分共同的色彩。因此，要取得较好的对比效果，最好的方法是拉大明度、纯度的距离（图 8-3、图 8-4）。

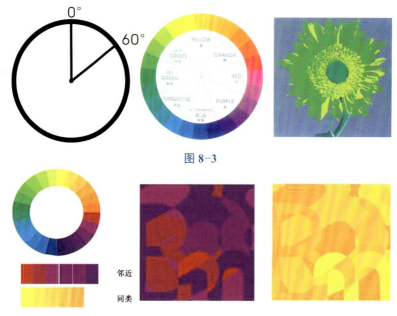

图 8-3

图 8-4

3. 对比色对比

对比色对比是指在色相环上 0°～120° 的色彩差别对比所呈现的色彩构成效果。对比色色差较大，对比鲜明、饱满、醒目，具有很强的视觉冲击力（图 8-5）。

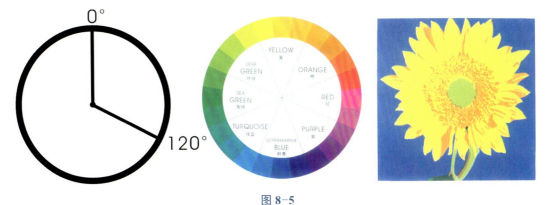

图 8-5

4. 互补色对比

互补色对比是指在色相环上间隔为 180° 的色彩构成效果，是色相中最强的对比关系。由于补色的视觉生理适应性，这种对比使补色关系具有一种天然的和谐感觉，既相互对立又相互需要。互补色的运用能最大限度地发挥各自的鲜明度，是最具活力的色彩对比，因而效果刺激、生动活跃，被大量用于广告、包装、服装等设计领域。但如果运用不当，也会产生过分刺目、不雅致、喧嚣的感觉。

每一对互补色都有其独特的魅力：

黄—紫：能够表现出很强的明度对比，效果高雅、华丽。

橙—蓝：是一对冷暖的强对比，视觉效果明快、愉悦，具有强烈的现代感。

红—绿：具有强烈、喜庆、饱满的配色效果，也是一组具有民族特色的色彩组合（图 8-6、图 8-7）。

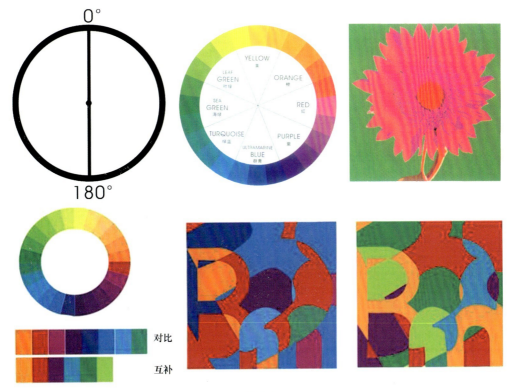

图 8-6

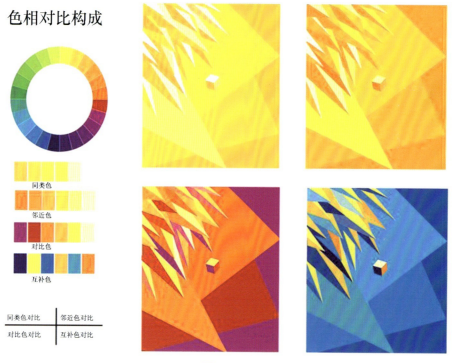

图 8-7

二、明度对比

明度对比是色彩明暗程度的对比，也称色彩的黑白度对比。每一种颜色都有自己的明度特征。饱和紫色和黄色，一个暗，一个亮，当它们放在一起对比时，视觉除去分辨出它们的色相不同，还会明显地感觉到它们之间明暗的差异，这就是色彩的明度对比。

明度对比包括两个方面的内容：其一，不同色彩由于色相的不同而具有明度差异，如柠檬黄明度最高，而深蓝色明度较低；其二，同一色彩之间也有明度对比，如在红、黄、蓝中逐渐地加入白色，会出现深浅不同的颜色（图 8-8）。

图 8-8

由于视网膜杆体细胞中紫红质在明暗视觉中的代谢作用，眼睛会产生对明暗视觉的补偿，即在同时对比中对颜色明度认识的偏离。一个灰色，当它置于亮底之上时，看上去很重，置于暗底之上时，似乎变得比原来更亮了，以至于眼睛很难相信它们是同一个明度的灰色。在色彩的对比中，也会发生明暗的错觉。例如，橙

色在黄底上显得很重，但放在深红的底色上就变得非常明亮了，在两种颜色的边缘部分，这种对比非常明显（图8-9）。

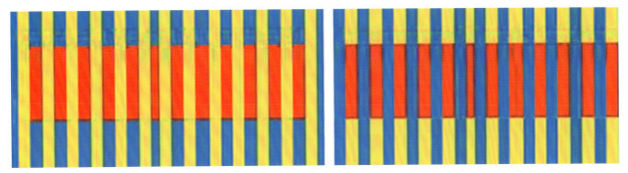

图 8-9

根据色彩明亮程度将明度分为 10 度：1 度为最低，10 度为最高。

明度在 1～3 度的色彩称为低调色；

明度在 4～6 度的色彩称为中调色；

明度在 7～10 度的色彩称为高调色（图8-10）。

明度对比与其他两种要素的对比一样，大体上也划分为三种对比关系。以孟赛尔色立体的明度色阶表作为划分明暗等级的参照标准，该表从黑至白共有 11 个等级，凡颜色明度差在 3 个级数差之内的为明度短调对比，在 3～5 个级数之内的为明度中调对比，在 5 个级数差以上的，为明度长调对比（图8-11）。

【微课】
明度对比

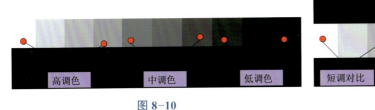

图 8-10

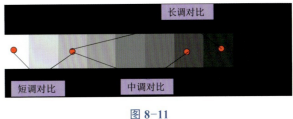

图 8-11

我们将色彩的明亮程度和色彩明度的对比程度两两组合，形成色彩明度对比的 9 种色调（图8-12、图8-13），具体内容如下：

（1）高长调：对比主色调为高明度的、5 度差以上的对比。大部分由高明度色构成，清晰、明快，有强烈的光感及跳动感。

（2）高中调：对比主色调为高明度的、3～5 度差的对比。主色调为高明度色，其余配色为中明度色，色彩效果柔和、明朗。

（3）高短调：对比主色调为高明度的、3 度差以内的对比。主色为高明度色，其余配色明度接近，显示出女性优雅。

（4）中长调：对比主色调为中明度的、5 度差以上的对比。以中等明度配色为主，含强明度对比，色彩效果充实、有力度。

（5）中中调：对比主色调为中明度的、3～5 度差的对比。以中等明度配色为主，含中明度对比，色彩效果柔弱含蓄、沉着丰富。

（6）中短调：对比主色调为中明度的、3 度差以内的对比。以中等明度配色为主，含弱明度对比，色彩效果朦胧、含蓄，如梦幻一般。

（7）低长调：对比主色调为低明度的、5 度差以上的对比。以低明度为基调，画面为强明度对比，色彩效果强烈、威严，具有强大的视觉冲击力。

（8）低中调：对比主色调为低明度的、3～5度差的对比。以低明度配色为主，含中明度对比，深沉、雄厚、稳重。

（9）低短调：对比主色调为低明度的、3度差以内的对比。以低明度配色为主，画面色调灰暗、压抑。

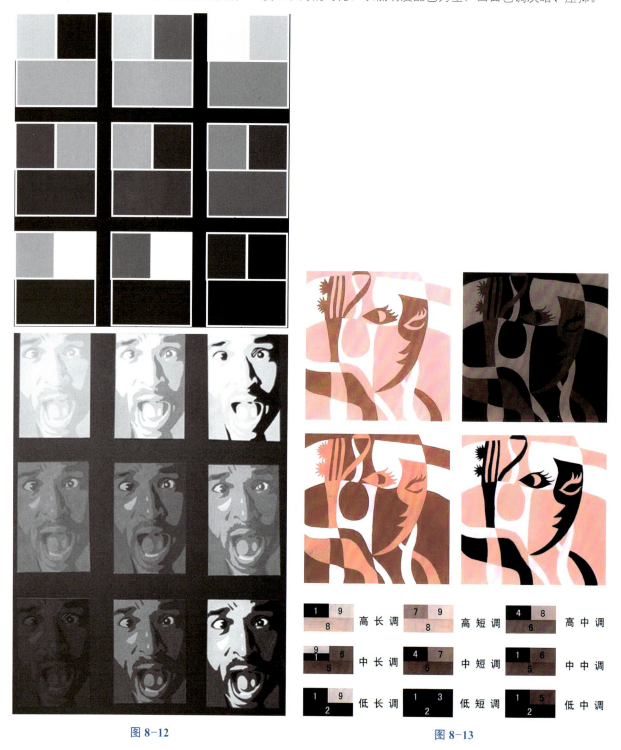

图 8-12　　　　　　　　　　　　　　　　图 8-13

三、纯度对比

把不同纯度的色彩相互搭配，根据其纯度的差别，会形成不同的对比关系，纯度高的色彩显得鲜明，纯度低

的色彩显得灰浊，这种对比称为纯度对比，也称为色度对比。

相比色相对比和明度对比，纯度对比是一种潜在而低调的对比，对比效果更柔和、含蓄。纯度越高，对比越强，给人的视觉效果越刺激；相反，纯度越低，对比越弱，给人的印象越沉稳。对比得当，可以使要突出的颜色更加鲜明、艳丽、引人注目；运用不当，就会出现灰、脏、闷、模糊的感觉。因此，纯度对比需要设计者耐心调配，用心感悟。

1. 降低色彩纯度的方法

（1）在纯色中加入无彩色。当纯色与白色混合时，纯度降低，明度提高，色彩变冷。其特点是色彩感觉柔和、轻盈、明亮。纯色混合黑色，既降低纯度，又降低明度，同时色彩变暖。其特点是色彩光泽度变得沉稳、安定、深沉。纯色中混合中性灰色，会使色相变得浑浊。纯色与相同明度的灰色混合，明度和色相不变，但纯度发生改变。

（2）在纯色中加入补色。不同色相的颜色进行纯度对比时，可以通过加入原色相的补色，降低一方或双方的纯度来进行配置。因为从色相环上看，任何一种色都具有两个对比色，而它的补色正是这两个对比色的间色，就等于三个对比色相加，也就等于深灰色。

（3）加入其他色。纯度对比过程中，在任意一个颜色中加入其他任何有彩色，会同时改变原有色彩本身的纯度、明度和色相，达到改变纯度与调和色彩的作用。

2. 纯度对比色调

根据色彩的鲜浊程度，不同色相的纯度大致分为三种纯度基调：0～3度为低纯度，4～7度为中纯度，8～10度为高纯度（图8-14）。

色彩纯度差别的大小决定对比的强弱，按照10个纯度级划分，相差8级为强对比，5～8级以内为中对比，4级以内为弱对比（图8-15）。

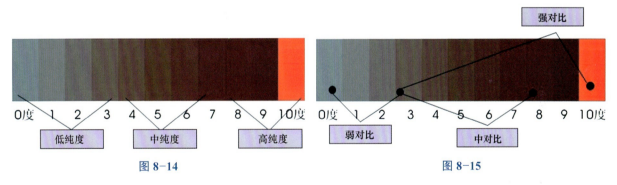

图8-14　　　　　　　　　　　　图8-15

在纯度对比的运用中，纯度的鲜与灰永远是相对的，相同色相的色彩与不同纯度的色相组合搭配会显现出与自身色彩纯度不同的效果。在纯度对比中，根据纯度的鲜灰和对比的强弱，可以将纯度分为9种对比调性的配色。例如：当高纯度色彩占主要面积，对比另一色彩属低纯度，那么这种高纯度强对比所生成的配比效果称为鲜强对比；反之，则称为灰强对比（图8-16）。

不同纯度基调的调性特点如下（图8-17）：

（1）鲜强对比：外向、积极、生机。

（2）鲜中对比：艳丽、浮躁、外向。

（3）鲜弱对比：和谐、融洽、激情。

（4）中强对比：稳定、快乐、聪明。

（5）中中对比：舒缓、柔和、雅致。

（6）中弱对比：文雅、安静、平和。

（7）灰强对比：冲动、个性、勇敢。

（8）灰中对比：低调、沉稳、平淡。

（9）灰弱对比：消极、朴素、陈旧。

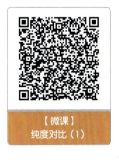

【微课】
纯度对比（1）

【微课】
纯度对比（2）

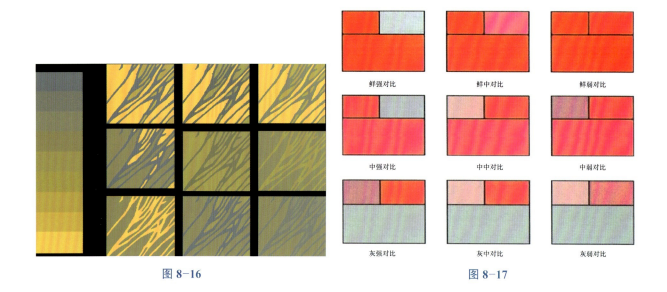

图 8-16　　　　　　　　　　　　　　　　　　　　图 8-17

四、冷暖对比

色彩的知觉印象，有冷、暖两种色系。冷暖感与色彩三属性中的色相关系最为密切。色相环中的红色及靠近红色的临近区域的颜色称为暖色系，这些色彩称为暖色，代表色是红色；色相环中的蓝色及靠近蓝的临近区域的颜色称为冷色系，这些色彩称为冷色，代表色为蓝色。色彩的冷暖是色彩感受中最主要的知觉之一。

我们在色彩的冷暖性质中已经谈过，色彩的冷暖与物理概念中温度的冷暖是有所不同的，视觉上的冷暖感有更多的心理及联想因素。例如，"烈焰红唇"是暖色的联想；冷色的联想，给人镇静、冰冷感，降低人的情绪，产生距离感。这些都会在无意识的情况下影响人的情绪和行为。不同地域、不同民族和文化背景的人对于色彩的感觉虽各有不同的理解，但在色彩冷暖上的认知则是相同的。

色彩的冷暖可以产生视觉上的远近透视：近处颜色偏暖、纯度高。对比强的色彩感觉距离近；偏冷含灰；对比弱的色彩感觉距离远。

冷暖对比色在色环上的两端，冷极色蓝、暖极色橙，红、黄为暖色，红紫、黄绿为中性微暖色，青紫、蓝绿为中性微冷色。

（1）冷暖的极色对比为冷暖感觉的最强对比。

（2）冷极色与暖色的对比，暖极色与冷色的对比为冷暖的强对比。

（3）暖极色、暖色与中性微冷色，冷极色、冷色与中性微暖的对比为中等对比。

（4）暖极与暖色、冷极与冷色、暖色与中性微暖色、冷色与中性微冷色的对比为弱对比。

同一色相也有冷暖之分。在同一色系中加白越多越亮，色越冷；反之，加黑越多越暗，色越暖。高纯度的冷色显得更冷，暖色更暖（图 8-18）。

图 8-18

五、面积对比

面积对比是指两个或更多色块的相对色域，这是一种多与少、大与小之间的对比。色彩可以组合在任何大小的色域中，但我们要研究它们之间应该有怎样的色量比才能达到视觉的平衡，实验证明，色彩的面积比与自身的

明度有关。

在色彩构成中,色彩面积的大小直接关系到色彩意象的传达。画面中只要具有两种或两种以上的色彩,就存在着色彩对比,而各个色块都有不同的面积,因而首先要解决的是能否达到最美、最稳定的均衡问题。

1. 色彩与面积的关系

面积的大小对色彩对比有着巨大的影响力,不同面积的色块左右着画面的色调。德国著名诗人、色彩学家歌德曾经做过实验,测定出不同色彩纯度面积的比例分别为:黄:橙:红:紫:蓝:绿=9:8:6:3:4:6。通过以上数据,我们可以看出互补色的平衡比例是:黄色是紫色的三倍,橙色是蓝色的两倍,红色与绿色是等量的。那么互补色的面积对比可依据以下比例达到色域的相对和谐:

黄:紫 =1/4 : 3/4　橙:蓝 =1/3 : 2/3　红:绿 = 1/2 : 1/2

同时也得出三原色、三间色的面积对比的和谐色域为:

黄:红:蓝 =3:6:8　橙:紫:绿 =4:9:6

还可推算出原色同间色的面积对比的和谐色域是:

黄:橙 =3:4　黄:紫 =3:9　黄:绿 =3:6
红:橙 =6:4　红:紫 =6:9　红:绿 =6:6
蓝:橙 =8:4　蓝:紫 =8:9　蓝:绿 =8:6

【微课】
冷暖与面积对比(1)

【微课】
冷暖与面积对比(2)

以上色彩和谐比仅供参考,在具体实践创作中还应根据画面需要来灵活运用。可选用纯度低、色差小、对比弱的搭配,这样会形成一种和谐的整体感;而家具、窗饰这些中等面积的色彩对比,则可以选择中纯度的对比调子,这样在色彩上就能形成一些变化,同时又可保持统一性;对于室内小面积色彩,如植物、装饰品等,用纯度高、对比强的色彩则能起到"画龙点睛"的效果。

2. 大面积为主的主调色

主调即统一,成为主调的色彩与从属于主调的色彩必须有秩序。

色彩中哪种色的对比最强,哪种色的面积最大,哪种色的心理作用最强……具有这些最为优越的条件的色彩即为主调色。而其他处于从属地位的色彩,刺激就必然会减弱。从一般的色彩观念来说,在一幅画面中,面积大的色块决定它的主色调,这是在色彩创作中通常处理色调的方法。因而,一个画面的色调往往都是由一块或数块色彩决定的。若色块本身属性偏暖,它即是暖色主调;偏冷则是冷色主调。利用面积大的色彩作为主调色,易于把握调子,使画面响亮、简洁、明快。在确定色彩的主调后,也便于推理其余次调色及点缀色。

3. 小面积为主的色调

与大面积色调所不同的是,小面积色调给人活泼、轻快、积极的感觉。尽管它的面积小,但如果它的心理暗示作用强,同样可以成为画面的主角(图8-19)。

图 8-19

第三节 色彩的调和

色彩的调和是指两个或两个以上的色彩有秩序、协调的组织在一起，使人的视觉及心理感到满足的色彩搭配。色彩的调和并非简单的色彩统一、协调，而是与色彩对比相对而言的。色彩的对比强调差异矛盾，而色彩的调和却是强调色彩的共性、类似，但又有要求有所变化，是矛盾中的统一。

一、共性调和

共性调和是追求色彩的共性，是色彩关系趋于统一、和谐。它包含同一调和、近似调和两类。

1. 同一调和

是指当两个或两个以上的色彩因素因色相的强烈差异而显得不协调时，同时加入各自色彩的相同因素，使色彩趋于接近（图8-20）。

（1）加入相同的颜色。如在红与绿中加入灰色，降低色彩的纯度，使色彩在纯度上求得统一，达到调和的效果。

（2）加入对立色彩。如红与蓝，在红色中加入蓝色，在蓝色中加入红色。

（3）用原色进行调和。在黄色与蓝色中同时加入红色，这样蓝色成为紫色，黄色则向橙色接近，从而产生和谐感。

（4）用黑、白、灰进行调和。黑白灰三色都属于无彩色系，具有极强的调和能力。在进行图案设计时，常常用黑、白、灰三色作为底色，这样，即便是非常丰富的色彩也会显得调和一致。在许多少数民族的刺绣饰品上，也常用黑色作为底色，其效果既浓烈又沉稳，极富装饰性。

这里，我们还要提到两种不容忽视的颜色——金色、银色。这两种色彩极具亲和力，它们在使画面达到调和的目的同时，还能起到画龙点睛的作用。金银色在包装设计中最为常用，如果再配适当的点、线、面设计，会有非常出色的效果。

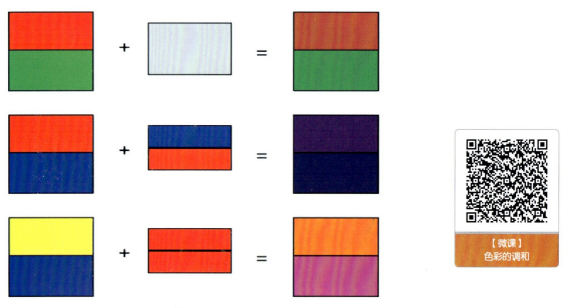

图8-20

2. 近似调和

这是一种在色彩搭配中选择性质或程度接近的色彩以增强色彩调和的方法。近似调和主要包括：近似明度调和、近似色相调和、近似纯度调和、近似明度色相调和、近似色相纯度调和、近似明度纯度调和。

二、对比调和

对比调和就是在强烈变化的同时，组成和谐统一的色彩。对比调和是色相上的强烈反差，无色相的同一性，在色彩上不易统一；但对比调和更富于动态，如果配置较好，也能达到强烈、鲜明的效果（图 8-21）。

对比调和的具体办法：

（1）增加对比色的同一性，即在对比的双方加入相同的另一色，求得色彩上的调和；

（2）在对比色中双色互混，达到色彩的相互和谐；

（3）秩序调和法，即在对比色之间配置相应的色彩序列，减弱双方直接的色彩冲突。

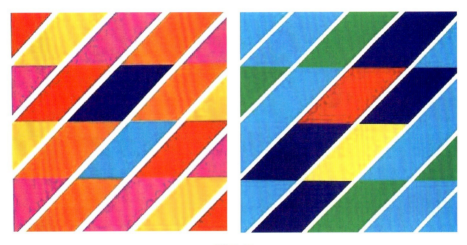

图 8-21

三、面积调和

高纯度的对比色，面积越大，对比效果越强烈；减小色块面积，可以使画面色彩效果趋于调和并富于变化。如果是大面积对比色，则需要降低纯度来获得调和（图 8-22）。

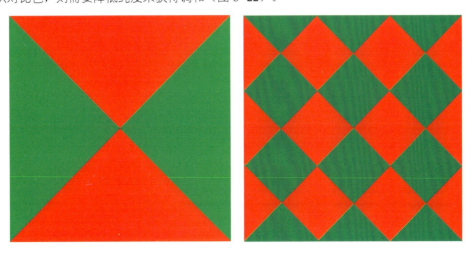

图 8-22

实训项目：色彩的对比与调和练习

一、实训目的：

学生通过色彩的对比与调和练习，加深对色彩对比与色彩调和的理解和运用。

二、实训内容：

1. 色相对比练习
2. 明度对比练习
3. 纯度对比练习
4. 色彩调和练习

三、实训要求：

1. 色相对比练习，使用同一构图，分别以同类色、邻近色、对比色、互补色的关系进行练习，在4开纸上完成，每幅画面尺寸15 cm×15 cm。

2. 明度对比练习，使用同一构图，分别运用明度的9中调式进行练习，在4开纸上完成，每幅画面尺寸10 cm×10 cm。

3. 纯度对比练习，使用同一构图，分别运用纯度的9中调式进行练习，在4开纸上完成，每幅画面尺寸10 cm×10 cm。

4. 选择任意构图，采用2种不同的中国传统配色方法，完成2幅色彩调和的练习，在4开纸上完成，每幅画面尺寸20 cm×20 cm。

四、实训课时：

课堂指导4学时，其他内容课外完成。

五、实训图例：

色相对比练习（图8-23）、明度对比练习（图8-24）、纯度对比练习（图8-25）、色调调和练习（图8-26、图8-27、图8-28、图8-29、图8-30）。

图8-23　　　　　　　　　　图8-24

图 8-25　　　　　　　　　图 8-26

图 8-27　　　　　　　　　图 8-28

图 8-29　　　　　　　　　图 8-30

第九章　色彩的心理

色彩的心理属性是指当人们在看到色彩时会产生心理上的反应。例如，人们在满墙贴红色壁纸的房间里时间久了会烦躁不安，而在绿色壁纸的房间里就会感觉宁静舒适。在日光灯光的房间里感觉寒冷，在白炽灯光的房间里感觉温暖。

色彩只是一种物理现象，是一种客观存在，但是人们却能感受到色彩不同的情感属性，这是人们在长期的生活中接触多彩的世界积累的视觉经验。

第一节　色彩的表情

一般情况下，世界中的有彩色和无彩色都有自己的特点、性格、相貌，而且随着它们的明度和纯度的变化其特点也随之而变。但是人们根据多年来对于色彩的基本认知总结了某些规律来描述这些色彩，便于人们学习理解。

一、红色

红色一方面具有热情奔放、激烈喜庆的感觉，我国在传统节日喜庆日子，都要使用红色，尤其是婚庆嫁娶，都使用传统红色，这已经成为了一种习俗；同时红色又具有危险和警示作用，所以作为交通信号灯和消防车主要色彩等（图9-1）。

图9-1

二、橙色

橙色是活泼的、光辉的色彩，它代表着丰收的金秋，硕果累累，因此，橙色给人一种幸福的快乐的富足的感觉。橙色是最温暖的色彩，看到橙色让人联想到太阳、火光、香甜的果实等（图9-2）。

【微课】
色彩表情

图 9-2

三、黄色

黄色是色彩中最明亮的色彩，黄色灿烂辉煌，有着太阳般的光辉，象征着光明和温暖以及智慧之光。黄色色彩高贵华丽，有着金子般的光辉，因此又象征着财富和权力，古代帝王的龙袍多为黄色（图9-3）。

图 9-3

四、绿色

绿色代表生命、健康、生机、希望、青春、宽容、大度、和平、环保等等，绿色给人一种舒适、宁静、平和的感觉。走进绿色的大自然，人们就会很好的放松，就是因为绿色给人如此舒适的感觉（图9-4）。

图 9-4

五、蓝色

看到蓝色，就联想到天空和大海，给人宽广、博大的感觉；蓝色还代表冷静、理智、纯净，高科技，蓝色是最冷的色彩，让人联想到冰川上的投影（图9-5）。

图 9-5

六、紫色

紫色在色相环中明度最低，它沉着、冷静、优雅、神秘、高贵，在东西方文化中都是重要的色彩。淡紫色温柔、飘逸，深紫色高贵、神秘（图9-6）。

图 9-6

七、白色

白色象征着纯洁、单纯。白色具有无限的可能性，给人以丰富的联想。白色同时具有死亡、恐怖、哀悼、保守的意义，但是由于文化的差异，在西方，白色却多用于婚纱、礼服等（图9-7）。

图 9-7

八、黑色

黑色优雅、高贵，深沉、庄重、刚直，在中国传统文化中，黑色代表着北方和冬天。同时，黑色又代表着黑暗、神秘、恐怖、不吉祥的意义（图9-8）。

图 9-8

九、灰色

灰色是黑色和白色的混合，是比较中性的色彩，也是非常漂亮的色彩，因此，灰色给人中庸、温和、平静、暧昧、无个性的感觉，但是长时间待在大面积的灰色里会给人以压抑、抑郁的感觉（图9-9）。

图 9-9

十、光泽色

光泽色主要是指金色和银色，也叫"特殊色"。金色和银色具有高贵、豪华的感觉，因此生活中随处可见（图9-10）。

图 9-10

※ 第二节 色彩的情感

一、色彩的冷暖感

人们感知色彩，由视觉神经反映到大脑而产生心理联想，因而对色彩会有冷暖的感觉，这种感觉不同于物理上的温度。

红色、橙色、黄色会使人联想到太阳、火焰等，能使人感觉温暖，因而就把它们定义为暖色。绿色、蓝色、紫色使人联想到草地、天空、海洋、雪地投影等等，从而感觉凉爽、冷静甚至寒冷，因此把这些色彩定义为冷色（图9-11）。

同时，任何色彩的冷暖都是相对来说的，不同色相的色彩有冷暖之分，就是同色系列的色彩也有冷暖之分。

红色、橙色、黄色暖色系中，橙色感觉最暖，黄色其次，红色偏冷。红色系中，朱红最暖，大红次之，深红偏冷；黄色系中，中黄偏暖，柠檬黄最冷。

在无彩色系中，黑白灰也都有冷暖两面性。黑色让人联想到黑夜，偏冷，白色让人联想到白天，偏暖；黑色吸热，所以感觉温暖，白色不吸热，而且感觉像白雪，所以又偏冷。灰色是比较中性的色彩，一般来说，跟黑色在一起会感觉冷，跟白色在一起会感觉暖。

在色彩设计应用中，设计师根据色彩的不同感觉来运用色彩。食品包装上多用红、橙、黄等暖色系，让人产生食欲；夏天的饮料上虽然也用暖色系，但却是多用明度高的橙黄色、青绿色、黄绿色等，给人一种凉爽感和甜美感。

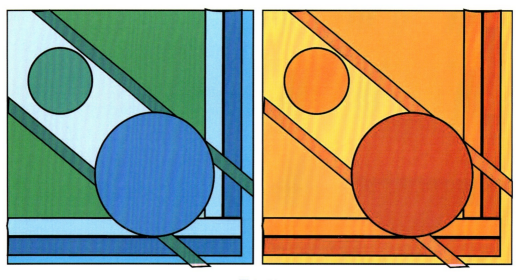

图 9-11

二、色彩的强弱感

明度高、纯度高、对比强烈的色彩感觉比较强；明度低、纯度低、对比不强烈的色彩感觉比较弱。

在色相环中，红色感觉比较强，蓝紫色感觉比较弱。有彩色比无彩色的色感更强（图9-12）。

图 9-12

三、色彩的轻重感

色彩感觉有轻有重，色彩的色相本身及其明度决定了色彩的轻重感。

暖色感觉轻，冷色感觉重；明度高的色彩感觉轻，明度低的色彩感觉重；白色感觉最轻，黑色感觉最重。因此，在色彩设计应用中，要充分把握色彩的轻重感，有针对性的进行设计（图 9-13）。

图 9-13

四、色彩的明快与忧郁感

明度高、纯度高的色彩感觉较明快，明度低、纯度低的色彩感觉较忧郁；对比强烈的色彩感觉较明快，对比比较弱的色彩感觉有忧郁感。

在无彩色中，黑色感觉较忧郁，白色感觉较明快，灰色比较中性。因此，不同的色彩带给人们的心情也不一样（图 9-14）。

图 9-14

五、色彩的兴奋与沉静感

不同的色彩给人的心理感觉不同,色彩的兴奋与沉静与色彩的色相、明度、纯度都有关系。

暖色系使人感觉温暖,产生兴奋感,冷色系使人感觉寒冷,产生沉静感;明度高、纯度高的色彩给人以兴奋感,明度低、纯度低的色彩给人以沉静感;色彩对比强烈的色调具有兴奋感,色彩对比较弱的色调具有沉静感(图9-15)。

图 9-15

六、色彩的华丽与朴素感

明度高、纯度高的色彩具有华丽感,明度低、纯度低的色彩具有朴素感;色彩对比强烈的色调具有华丽感,色彩对比较弱的色调具有朴素感;有彩色具有华丽感,无彩色具有朴素感(图9-16)。

图 9-16

【微课】
色彩的感知与心理

※ 第三节　色彩的视知觉

一、色彩易见度

色彩易见度是指色彩容易被识别的程度。

明度强则容易识别，易见度就高；明度弱就不容易识别，易见度就低。纯度高、色相强的色彩易见度高；纯度低、色相弱的色彩易见度就低。

二、色彩的膨胀与收缩

相同体量的物体，会因表面颜色的不同，有的显得比实际体积大，有的显得比实际体积小，这种现象就是色彩的膨胀与收缩。

暖色系色彩给人感觉温暖，所以有膨胀感；冷色系色彩给人感觉寒冷，所以有收缩感。明度高的色彩有膨胀感；明度低的色彩有收缩感；无彩色中，白色有膨胀感；黑色又收缩感。所以胖人喜欢穿明度低的色彩以显瘦，瘦人喜欢穿明度高的色彩以显胖。

三、色彩的前进与后退

放在同一位置的两种色彩，站在一定的距离看，两种色彩感觉不在一个位置，有的感觉近，有的感觉远，这种现象就是色彩的进退感。

暖色系、明度高的色彩有前进感；冷色系、明度低的色彩有后退感。无彩色中，白色有前进感；黑色又后退感。

四、色彩的错视现象

因为色彩给人有不同的心理感受，色彩还有膨胀与收缩、前进与后退的特性，因此观察某些色彩时会让我们的眼睛产生错觉。

同一色彩在不同的色块上时，色彩会给人以不同的感受，比如，同一块颜色，放在黑色块上时显得亮，放在白色块上时却显得暗；同一块灰色与暖色并置时显得偏冷，与冷色并置时显得偏暖。

※ 第四节　色彩的通感

色彩的通感是指人的感觉系统（包括眼、耳、鼻、舌、皮肤等）在接收到外界的刺激后引起的连锁反应，尤其是会在心里或头脑中产生联想。比如，人们看到红色就联想到辣椒、番茄等，看到黄色就会联想到柠檬、香蕉等。

一、色彩与味觉、嗅觉

人们看到红、绿、橙、黄绿色等，嘴里会有酸的感觉，就会联想到苹果、橘子、橙子；看到黄、白、浅红色

等，嘴里会有甜的感觉；就会联想到奶油、糕点；看到黑、灰、褐色、蓝紫色，嘴里会有苦味的感觉，就会联想到咖啡、中药、茶叶等；看到白、浅蓝、青色等，就会有咸味的感觉，联想到盐、海水等；

闻到薄荷味会让人联想到清新的绿色；闻到醋味会让人联想到酸酸的黄绿色；

闻到柠檬味就会让人联想到柠檬黄色和橙色；闻到腐烂的臭味就会让人联想到赭石色；闻到栀子花香味就会让人联想到黄色、浅黄色等等。

二、色彩与形状

自然界的物体都有一定的形状，也都有具体的色彩，因此谈到色彩就必然会和形状联系在一起，即"形"和"色"的综合构成具体的形象。

瑞士色彩学家伊顿的色彩形貌论认为色彩和形状之间的关系为（图9-17）：

红色——正方形；
黄色——三角形；
蓝色——圆形；
橙色——梯形；
绿色——球面三角形；
紫色——椭圆形。

图 9-17

三、色彩与音乐

优秀的建筑作品是"凝固的音乐"，小提琴优美婀娜的声音犹如荷塘月色，古朴优雅的古琴曲犹如高山流水，听觉与视觉相互借用，共通共鸣（图9-18）。

一般色彩和音阶的关系如下：

红色——Do，热情、激烈、浑厚；
橙色——Re，甜蜜、温和、安定；
黄色——Mi，明快、活泼、积极；
灰色——Fa，低沉、温和、苦涩；
绿色——So，生机、活跃、清新、
蓝色——La，冷静、忧郁、寂寞；
紫色——Ti，梦幻、迷离、神秘。

图 9-18

实训项目：色彩的象征与联想训练

一、实训目的：
学生通过色彩的象征与联想训练，加深对色彩表情、情感、联想等心理属性特征的认识。

二、实训内容：
1. 色彩的象征训练
2. 色彩的联想训练

三、实训要求：

1. 色彩的象征训练，选择以下任意一组，用色彩将其表现出来，在4开纸上完成，每幅画面尺寸15 cm×15 cm：

（1）酸、甜、苦、辣

（2）春、夏、秋、冬

（3）阴、晴、雨、雪

（4）喜、怒、哀、乐

（5）在二十四节气中，任选4个节气

2. 色彩的联想训练，用色彩表现出4首不同情感的音乐，在4开纸上完成，每幅画面尺寸15 cm×15 cm。如：《梁祝》《春江花月夜》《蜗牛与黄鹂鸟》《童年》《义勇军进行曲》《保卫黄河》《歌唱祖国》《春天的故事》等。

四、实训课时：

课堂指导4学时，其他内容课外完成。

五、实训图例：

春夏秋冬色彩象征训练（图9-19）、酸甜苦辣色彩象征训练（图9-20）。

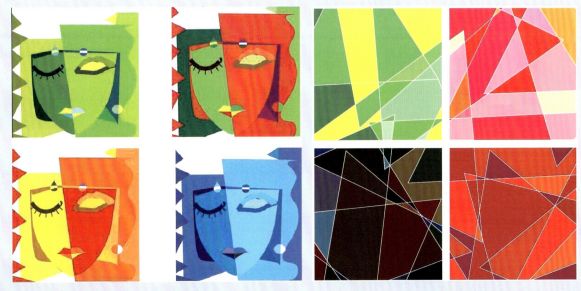

图9-19　　　　　　　　　　　图9-20

第十章 色彩构成在设计中的应用

一、色彩构成在标志设计中的应用

色彩构成在标志设计中的应用是品牌成功的要素之一。在标志设计中,为了在市场竞争中突出企业的特色,利用色彩感情规律,应选择与众不同的色彩或者色彩组合,以更好地表达标志的视觉效果,达到突出形象、唤起人们的情感、引起人们对企业及商品的兴趣、吸引视觉、最终影响人们选择的目的(图10-1~图10-4)。

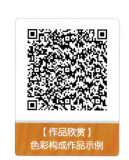
【作品欣赏】
色彩构成作品示例

图 10-1

图 10-2

图 10-3

图 10-4

二、色彩构成在招贴设计中的应用

世界上从来都没有所谓不好看的色彩,就看人们如何利用色彩规律进行组合搭配。在招贴设计中,我们要学会利用色彩的属性、分类和感情等,分辨出色彩在招贴设计中所要表达的意境,学会如何搭配色彩能够充分地表达出广告的主题,以及如何将招贴设计得更富有创造力、吸引力和感染力。例如,一则商品广告为了更好地宣传产品,可以利用色彩的感情规律,考虑哪种色彩或者哪几种色彩搭配起来能更好地吸引消费者并引起消费者的购买欲望(图10-5~图10-10)。

图 10-5

图 10-6

图 10-7

图 10-8

图 10-9

图 10-10

三、色彩构成在包装设计中的应用

随着现代社会的飞速发展,人们每时每刻都在与商品打着交道。当人们走向超市购买商品时,商品能否引起消费者的购买欲望就是色彩包装要考虑的问题。有一份关于人们视觉的研究表明,在构成产品的一系列要素中包括商标、图形、文字、色彩等,色彩最能让人们直接做出反应,刺激消费者的购买欲望。色彩搭配和谐能产生强烈的视觉冲击力,引起人们的注意(图 10-11 ~ 图 10-14)。

图 10-11

图 10-12

图 10-13

图 10-14

四、色彩构成在室内设计中的应用

空间设计师以奇思妙想来构筑人们的居住环境，而色彩的运用就是其主要的设计手段之一。良好的空间色彩运用不仅能够美化环境，营造舒适温馨的空间感觉，更能够通过配色的变化传递出空间的功能信息，营造出完全不同的视觉感受和心理感受。色彩的冷暖、明暗可以使空间产生不同意境的色彩情调。例如，粉红色系和蓝紫色系通过不同的明度、纯度与面积对比，可以表现出一种幽玄的色彩意象，塑造神秘、浪漫、深邃的色彩意境，彰显出个性、前卫的视觉效果。但如果色彩搭配不当、比例失衡，也会带来冷漠与阴冷的色彩感受（图 10-15 ～图 10-18）。

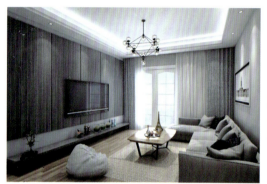

图 10-15

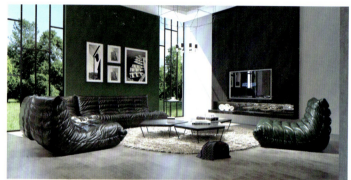

图 10-16

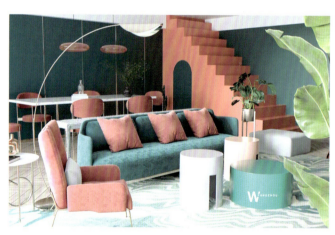

图 10-17

图 10-18

五、色彩构成在动画设计中的应用

在动画角色形象的塑造中，色彩不仅丰富了视觉效果、提高了观赏性，而且色彩的情感特征通过视觉刺激唤起了观赏者的情感体验，这种情感体验直接影响到观赏者对角色形象的认知。设计师可以运用色彩的情感特征，强调角色性格，暗示观赏者对角色形成特定的态度，以便观赏者更快、更准确地感知设计师想要塑造的整体角色形象（图 10-19 ～图 10-22）。

图 10-19

图 10-20

图 10-21

图 10-22

第三部分
立体构成

- **知识目标**：了解立体构成的基本概念和学习意义，熟悉立体构成的基本要素、构成材料、构成形式等理论知识。
- **能力目标**：掌握点、线、面、块等立体构成的基本方法，具备运用上述方法进行立体构成创意的基本能力。
- **素质目标**：具备正确的设计价值观和审美观，树立设计服务社会、设计服务人民的理念，加强职业精神的塑造，提高职业素养。

【知识拓展】
立体构成的发展趋势

第十一章 立体构成概述

一、立体的概念

立体是指实际占有空间的实体。它与在二次元的空间中（即平面中）所表现出来的立体感，是两种截然不同的性质。

平面中表现的空间深度和层次，是单纯视觉的，它运用透视法来表现立体的效果。而立体则是在空间实际占有位置的实体，我们可以围绕着它变换成任意角度，前后左右地观看。小的立体形态，我们还可以拿在手中翻来覆去地观赏，盲人还可以靠手的触摸体会到它的形象。它的形不是绘画平面中的轮廓的概念，而是从不同角度观看时产生的不同形态（图11-1）。

如果根据动的定义，立体应该是面所移动的轨迹。面在移动时，不是顺着自身长或宽的方向滑动，而是必须朝着和面成角度的方向移动。另外，通过面的旋转也能产生立体。

图 11-1

二、立体构成的概念

立体构成是通过对各种"多维形态"的共性问题加以研究，探索立体形态各元素之间的构成法则，提高与形态相关的敏锐感觉和欣赏素养，培养高效率的立体形态创作能力（图11-2）。

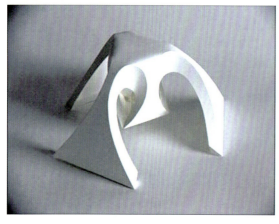
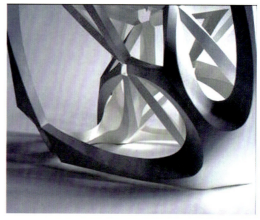

图 11-2

除平面上塑造形象与空间感的图案及绘画艺术外，其他各类造型艺术都应划归立体艺术与立体造型设计的范畴。它们的特点是：以实体占有空间、限定空间、并与空间一同构成新的环境、新的视觉产物。因此，人们给了它们一个最摩登的称谓："空间艺术"（图11-3）。

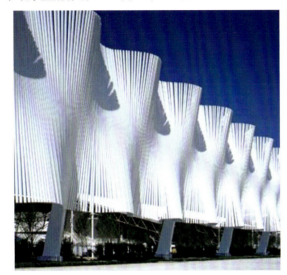
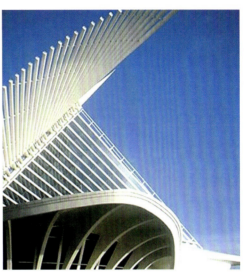

图 11-3

三、学习立体构成的意义

立体构成是现代艺术设计的基础构成之一。立体构成是一门研究在三维空间中如何将立体造型要素按照一定的原则组合成富于个性美的立体形态的学科。整个立体构成的过程是一个分割到组合或组合到分割的过程。任何形态可以还原到点、线、面，而点、线、面又可以组合成任何形态。

立体构成是由二维平面形象进入三维立体空间的构成表现，两者既有联系又有区别。联系是：它们都是一种艺术训练，引导了解造型观念，训练抽象构成能力，培养审美观。区别是：立体构成是三维度的实体形态与空间形态的构成。结构上要符合力学的要求，材料也影响和丰富形式语言的表达。

立体是用厚度来塑造形态、它是制作出来的。同时立体构成离不开材料、工艺、力学、美学，是艺术与科学相结合的体现（图11-4、图11-5）。

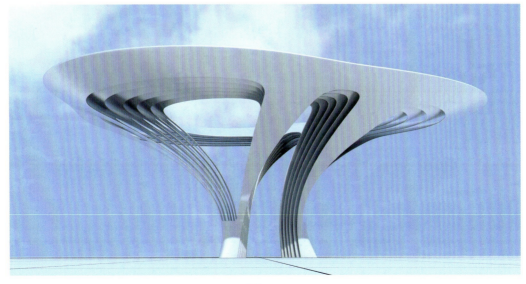

图 11-4

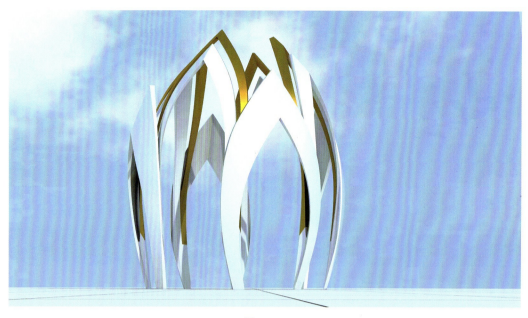

图 11-5

既然属于"空间艺术",无论表现形式如何,必有共通的规律可循。近年来人们对此进行了不懈的探索,取得了以"立体构成"作为空间艺术基础的经验,并已由实践证明,它有助于创作与设计,是用于基础教学的新学科。了解和研究立体构成,并通过训练,掌握其原理及构成形式、过程和方法,对每一位艺术家或设计家所从事的创作而言具有重要意义。

※ 课后思考:

1. 什么是立体构成?
2. 学习立体构成的意义是什么?

第十二章 立体构成的基本要素

※ 第一节 形式美要素

形式要素,即"形式美"。"美"的概念,在美学中的含义很广。其既是指事物的内容,又是指事物的表现形式。

人们评定和鉴赏一件构成作品的优劣,往往习惯以它给人的"美感"来反映。"美"在立体构成中,成为一种实体的、感性的东西存在,是一个具有特殊规律性的内容和形式的统一体。在这个统一体中,美的内容处处表现在具体的形式之中,这种具体的形式我们在这里称它为"形式美"。它的基本内容如下。

【微课】
立体构成的形式美法则

一、统一与变化

统一与变化是艺术造型中应用最多,也是最基本的形式规律。

完美的造型必须具有统一性,统一可以增强造型的条理及和谐的美感。特别是对立体构成而言,失去了"统一",作品会像一堆废墟一样杂乱无章地堆积在那儿,是无艺术美可言的。但只有统一而无变化,又会造成单调、呆板、无情趣的效果,因此,必须在统一中加以变化,以求得生动的美感。或者说,"统一"就是要统一那些过分变化的混乱;"变"就是要变化那些过分统一的呆板。从下面几个案例中,可以看出构成的统一与变化——统一中求变化、变化中求统一(图12-1~图12-4)。

【作品欣赏】
建筑的空间感

图 12-1

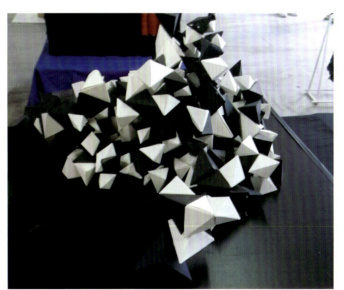

图 12-2

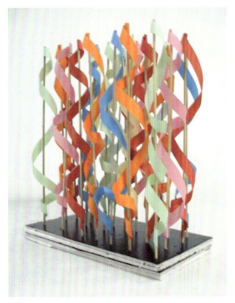
图 12-3

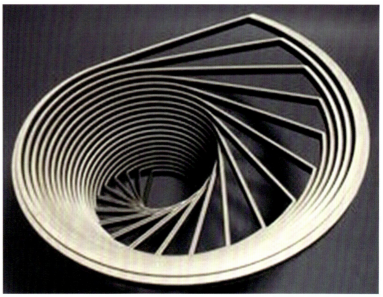
图 12-4

二、对称与平衡

对称，也叫作均齐，在建筑、图案等领域中广泛应用。最常见的对称形式有左右对称（上下对称）和放射对称。左右对称又称线对称，即以中心线为对称轴，线的两边形象完全一样。放射对称的形式为有一个中心点，所有的开支都从点的中央向一定的发射角排列造型。它有较强的向心力。盛开的花心、雨伞架、风车等，都属放射对称形体。

对称的造型具有安静、庄严的美，在视觉上很容易判断和认识，记忆率也高。

平衡与对称不同，它不是从物理的条件出发，而是指在视觉上达到一种力的平衡状态，虽然形体的组合并不是对称的，但却能给人以均衡、稳定的心理感受。或者说，此处的平衡是指形体各部分的体积使人在心理上感到的相互间达到稳定的分量关系。

对称与平衡的区别是：平衡较对称更显得活泼、多变化；对称则较平衡更显得肃穆、端庄（图12-5）。

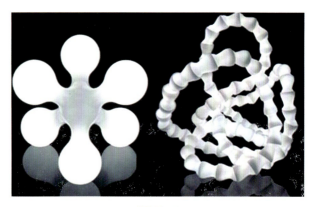
图 12-5

三、对比与调和

对比，是强调表现各种不同形体之间彼此不同性质的对照，是充分表现形体间相异性的一种方法。它的主要作用在于使造型产生生动活泼或亢奋的效果。对比构成形式对人的感观刺激有较高的强度。

对比的形式是怎样在立体构成中表现的呢？例如，大的与小的形体构成在一起会形成对比，大显得更大、小显得更小；方的与圆的形体组织在一起，会充分地显示直线体的端庄和曲线体的丰满、生机勃勃；曲面体与直线体在一起，直线体显得更加纤细、尖锐而敏捷，曲面体则更显膨胀、柔和而稳重；垂直的立体与水平的立体放在一处会显得高的更高、矮的更矮；此外，还有自然形体与人造形体相对比，粗壮的形体与纤细的形体相对比，黑色块体与白色块体的对比……无疑，对比的内容与形式是十分丰富的。

如果重点考虑空间与时间对它的影响，对比的形式有如下三种情况：

（1）并置对比——所占的空间较小，即相互呈对比状态的形体较集中地放置，使人的视域中心一下子就能包容。这样的对比效果较强烈，容易引起人们的兴趣，常常成为造型的焦点所在和趣味中心（图12-6）。

（2）持续对比——这种对比包含了先后秩序的时间因素，使对比作为更强烈的印象被感觉到。例如，在构成艺术展览会上，你刚欣赏过了一件用树根材料制作的作品，紧接着又观赏另一件用金属材料制作的作品，那么前者所具有的天成妙趣、自然原始的美与后者的经机械加工、电镀饰面、有现代感的美则会形成鲜明的对比，从而给你留下更深刻的印象。这就是持续对比所起的作用（图12-7）。

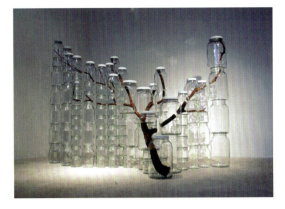

图 12-6

（3）间隔对比——是一种较调和的对比形式，是指将相互呈对比形式的形体之间隔开一定的距离，这种形式一般不易产生构成焦点，而只能是重点间的响应。若运用得当，易创造良好的装饰效果，并起到平衡的作用（图12-8）。

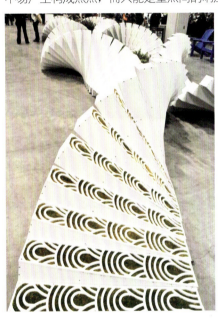

图 12-7

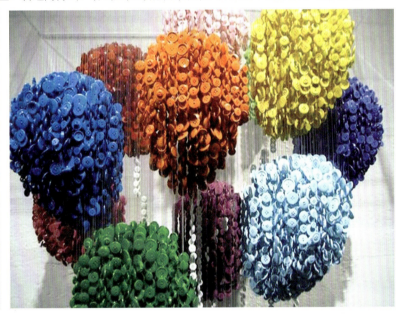

图 12-8

关于"调和"从字面上讲，是与"对比"相对立的，但在此处，对比与调和却是要相提并论的。因为对比的形式如运用不当，将会产生多中心和杂乱无章的效果，所以在运用对比的同时，必须时刻注意到调和，使构成的诸形体配合得恰当、和谐。就如厨师做菜，往往一道菜里要放上许多种味道不同的佐料（像糖和盐是完全不同的两种滋味），但只要调配合理、用量适当，就会使每一道菜各具风味，成为佳肴（图12-9）。

要想达到既对比又调和的整体完美效果，可从这几个方面入手：注意诸形体放置的秩序性、各部分形体之间恰当的比例、形体间的类似程度等。

图 12-9

四、节奏与韵律

节奏,确切地说,是音乐中交替出现的有规律的强弱、长短的现象,人们也用它来比喻均匀的、有规律的工作进程。在造型艺术中,强调节奏感会使构成的形式富于机械的美和强力的美。富于节奏感的形象在我们周围是处处可见的。富于节奏感的现象更是多见,如一下接一下的抡锤劳作、舞蹈中连续反复的动作等。由此可见,同一单位的形象或同一种动作规则地加以反复能产生节奏感。

如果在构成中大量地、一味地运用节奏形式,没有变化,不加入其他的组合方式,定会产生单调感,使人感到乏味。因此往往需要再加入韵律的因素,这样才会更完美(图12-10)。

韵律,使形式富于有律动感的变化美。就像谱一首歌,只定了它为四分之三节拍还远远不够,作曲的功夫要大大用在使它具有间阶的高低起伏、转折缓急的韵律变化上,才能谱成一首好歌。因此可以说,节奏是韵律形式的单纯化,韵律是节奏形式的丰富化。或者说,节奏是较机械而冷静的,韵律则是富于感情的。而它们在构成活动中的主要作用是使造型形式富于情趣和具有抒情的意境。

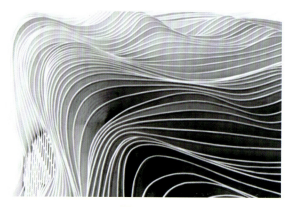

图 12-10

韵律的形式按其造型表达的情感,可分为静态的韵律、激动的韵律、含蓄的韵律、雄壮的韵律、单纯的韵律、复杂的韵律等。

※ 第二节　形态要素

粗犷的、清秀的、奇险的、安定的、庄严的、活泼的、透明的、流动的、有生命力的、冷漠的……不同的形态,造成不同的感受,许多形态往往同时具备功能要求。立体构成以及一切设计活动都需要从本质及关键概念出发,去寻找符合既定逻辑的形体,要有所创新和创造。

形态按来源可分为自然形态和人工形态。

自然形态是指在自然法则下形成的各种可视、可触摸的形体。自然形态按状态可分为有机和无机两种。有机自然形态是具有生长机能的自然形态,如花草、动物等,其因适应自然法则而具有生命力(图12-11)。无机自然形态是指没有生长机能的自然形态,如山、石等固定形态的自然物,或水、火等没有固定形态的自然物(图12-12)。

人工形态是指人类有意识地通过视觉要素的组合或构成所产生的形态。如建筑物、汽

图 12-11

图 12-12

车、桌椅、服装等等。人工形态是人类为了生存的需要，或为了满足自身对物质和心理功能的需求，通过有意识的活动而创造完成的，人工形态根据其使用目的不同有不同的造型要求（图12-13、图12-14）。

形态按空间可分为积极形态和消极形态。积极形态是占有空间的实体，消极形态是实体所限定的空间（图12-15）。

形是构成形态的必要元素，它不仅指物体外形、相貌，还包括了物体的结构形式。宇宙万物虽然千变万化，但其外形都可以解构成点、线、面、体等基本要素。

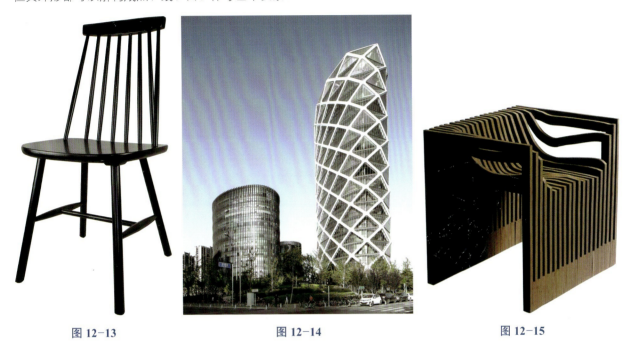

图 12-13　　　　　　　图 12-14　　　　　　　图 12-15

任何形态，无论简单还是复杂，我们都可以把它分解成点、线、面、体四种基本的构成要素。立体构成的点、线、面、体是处于相对连续、循环的关系，可以视觉化和触摸化，有真实的重心、位置、方向、形体空间。与几何学上的点、线、面、体不同，与平面构成中的点、线、面、体也是不同的。

一、点

立体构成中的点，区别于平面构成中的点，其存在形式是多样的，这种多样性使它呈现为明确表现和隐蔽表现。圆的圆心和正方形、三角形的中心是明确的点的存在形式。而在线、面、体上，点的存在是通过隐蔽的形式表现的，比如线段的起点和终点、直线转折处、两线相交处、圆锥体的顶端等（图12-16）。

点在造型中具有特殊的、积极的意义，并与形的表现有着实质的关联作用。

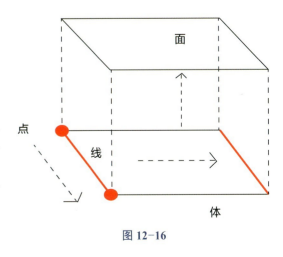

图 12-16

二、线

线是点的移动轨迹。立体构成中的线是具有长度、宽度、深度三度空间的实体。线从形状上可分为直线、折现和曲线（图12-17）。

直线是最基本的线的形态之一，表现出强烈的力度感。现代高层建筑大多采用直线形态构建。直线直率、简

洁、强直、有力，具有男性化特征。

折线是按几何角度转折的线。每一段都是直线，两条直线间有折点。折线有刚劲、跃动的感觉。由于折线的方向具有可随意变化的特点，在造型中常常利用折线增强视觉吸引力。

曲线是柔韧而有转折的线，它的转折是平滑的。曲线优美、变化丰富、充满运动感，运用的化，可产生鲜明的节奏感和韵律感。曲线柔软、温和、优雅、圆润，具有女性化特征。

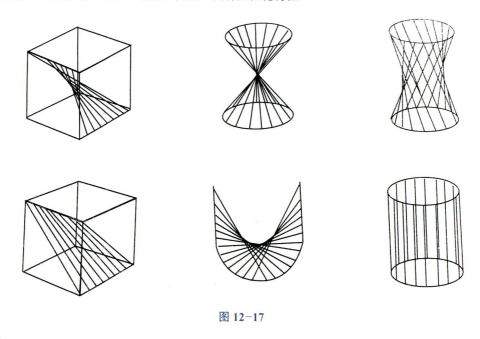

图 12-17

三、面

面是线的移动轨迹，也是体块的断面、界限、表面的外在表现。面在立体构成中，同样是具有长度、宽度和深度三度空间的实体。面从形态上可分为几何形和非几何形。

面具有较强的延伸感，把面进行简单的加工，就可以产生体块。面具有较强的视觉感，能较好地表现立体构成中的肌理要素。

四、体

体是面的移动轨迹，具有位置、长度、宽度及深度，是可以看得见、摸得着，占有三度空间是实体，它能最有效地表现空间立体，同时呈现出极强的量感。

体是由面的包围、闭合而产生体积感，根据这个因素，可以把体块分为平面几何形体、几何曲面体、自由曲面体、自然形体。平面几何形体如正方体、长方体、三角锥体、棱柱体等。几何曲面体如圆柱、圆锥、球体等。自由曲面体形式多样，其形态表面为自由曲面，呈现自由、活泼、丰富之状。自然形体是指在环境中自然形成的偶然形态，给人淳朴、自然、亲切感。

※ 第三节　空间要素

用哲学的观点解释空间概念为：凡实体以外的部分都是空间，它无形态，不可见。但在造型艺术中，空间概念却是另一回事，它是指在立体形态占有的环境中，所限定的空间的"场"，即指实体与实体之间的关系所产生

的相互吸引的联想环境（也称心理空间）。像平面构成中的"正形"与"负形"一样，如果把立体构成中的形体看作"正体"，那么空间就是"负体"。它对构成的效果乃至形象是有影响的，空间绝不等于空虚的间隙，例如，三个立体等距放置时，会使人产生它们中间有看不见的吸引力，这吸引力会使人感到它们是完整而协调的一体，这也就是前面所说的"场"的作用。当间隔加大后，这种心理的联系就不存在了，而是觉得它们是互相无关联的三个立体，空间"场"也显得涣散。如再把间隔缩得很小，使三个立体太接近时，反而显得太拥挤了，此时紧张感加强，如果是形状各异的立体，还会给人以混乱感。

由此可见，如何合理安排空间是不可忽视的。空间与形态一样，也存在构成问题（图12-13）。

图 12-13

空间构成的要点是比例、对位、过渡等项因素。

空间是由形与形之间包围的空气形成的"形"，它依靠"正形"存在。造型设计在很大程度上是利用空间的设计，如房屋设计、车厢设计以及各种生活器具的设计，其实质就是让使用者在心理和生理上舒适地享用空间。

空间作为"负形"，给我们造成的心理效能与物理效能和"正形"一样重要。小的距离空间显得活泼、灵巧，它能使"正形"与"正形"之间相互吸引，构成量感与紧张感。但处理不当，则容易造成拥挤、压抑。大的距离空间显得宽敞、透气，但若过之，则会造成松散、缺少凝聚的感觉。

在空间设计时，应注意材质带来的变化。透明材质易产生透气、轻巧和延伸感，不透明的材质则会产生固定、厚重感。现代建筑及其他生活用具经常使用透明的材料，在一定程度上使得拥挤的城市生活空间显得透气、舒畅。

※ 第四节 材料要素

在立体构成中，材料也是一项主要因素，特别是立体构成所使用的材料是无特定的，不同立意的构成所选择的材料应该是不同的，应选择最能贴切、完美地表达某种立意的构成材料。材料是立体构成的重要部分。材料决定了立体构成的形态、色彩、肌理等心理效能，也决定了立体构成造型物的加工和强度等物理（或化学）效能。我们日常接触到的物体，都是由各种材料所构成的，不同用途的物体需要与之相适应的材料来构成。如用砖来构成建筑物，使之具有坚固的特性；用布料来构成衣物，使之具有柔软贴身的特性；用玻璃来构成窗户，使之具有透明采光的特性等。而用不同的材料来构成同一物体，也会给人不同的心理感受，如木制沙发能使人感觉古朴、沉静，布艺沙发能使人感觉到亲切、柔和，皮制沙发能使人感觉华贵、富丽等。所以，材料的选用和组合，对立体构成的效果起着极其重要的作用（图12-14）。

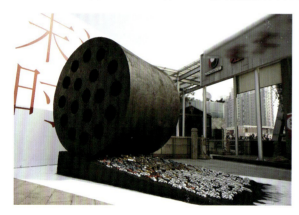
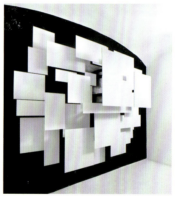

图 12-14

在立体构成中，对材质的感受是触觉、视觉的综合体验，因而，材料的使用重点不在于对物质原有形的利用，而在于使物体的表面状态让人通过视觉和触觉产生美感。也就是说，对材质感的理解和使材料构成有生命力的造型是材料在立体构成中的运用重点。为了实现这一目的，除了要研究材料本身的特性之外，还要研究材料的加工手段和方法，从而使材料在立体构成中发挥更好的效果。

（1）拉伸——把材料拉伸会造成弹性变形而达到曲状点，如果再加以拉伸则会断裂。长时间地加力，即使达不到曲状点，材料也会产生疲劳现象。

（2）压缩——对压缩作用的应力，其材料的容许应力通常和拉伸一并考虑，如果把细长的材料纵向压缩时，在尚未达到容许压缩应力之前，材料就会产生弯折现象，纵向压缩材料和长柱必须注意防止发生这种压曲现象。压曲也出现在薄板上，对于壳体结构则应充分注意防止压曲现象发生。

（3）弯曲——经过折叠的纸比平坦的纸更具对于弯曲的抗力，抗弯力同材料的断面附加力矩有关，即使是同样的断面，纵断面仍强于横断面。瓦楞纸、集装箱弯曲的表面就是断面附加矩的作用。

（4）剪切——把材料切断的力量称为剪切力，承受重物的梁或柱子都会发生这种剪切力的作用。混凝土耐剪切力很弱，而钢筋混凝土的剪切力由钢筋来承担，这也是我们在石膏翻模时加入一些纤维的原因。

立体构成中，材料的强度与材质、形态、大小和施力方式密切相关，它们之间的相互影响是复杂的。

除以上介绍的材料范围外，每位制作者随时随处都可能发现更适合自己作业的新材料，在选用材料时，无论

是需经加工的,还是取其自然形态直接使用的,都要同时考虑到材料与工艺之间的配合关系,同时也要充分发挥材料美的作用。

作为设计从业人员,除了掌握材料与工艺的基本性能,更应该关注材料的经济性和环保性。在设计适用的前提下,尽可能采用经济、绿色、环保、可再生、无污染的材料,要树立正确是设计价值观,时刻具备社会责任感。

※ 第五节　肌理要素

物体表面的感觉、形态,如手感、纹理、质地、性质、组织形式、凸凹程度等,概括起来称为肌理。在造型艺术中,肌理起着装饰性或功能性的作用,不容忽视。

从人感受肌理的方式而论,肌理可分为触觉肌理和视觉肌理两类。

肌理的产生,有的是自然生就的,如树皮、木纹、石块,有的是经技术加工人为创造出来的。因此,从肌理的形成过程而论,肌理又可分为天然肌理和人工肌理两大类。

形体与肌理有着密不可分的关系,肌理起着加强形体表现力的作用:粗的肌理具有原始、粗犷、厚重、坦率的感觉;细的肌理具有高贵、精巧、纯净、淡雅的感觉;处于中间状态的肌理具有稳重、朴实、温柔、亲切的感觉。天然的肌理显得质朴、自然,富于人情味;人工的肌理形形色色,可以随人心愿地创造,以确切地表现各种效果(图12-15)。

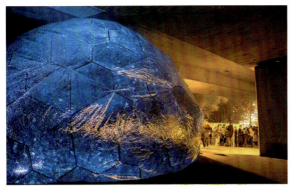

图 12-15

出于构成内容乃至实际应用的需要,人工肌理的设计与研制是造型艺术诸领域里不可缺少的项目(只不过称呼有所不同,如表面加工、饰面、外表处理等等)。人工肌理的探求也当然地成为构成训练的一个内容,目的在于培养设计者对肌理的创造能力。

面对各种材料,使用各种手段、处理方法、加工技术,经过艰苦的构思,可以创造出变化万千的肌理,而同一种材料也可创造出不同的肌理。

※ 课后思考:

1. 立体构成与平面构成的联系与区别有哪些?
2. 绿色材料的发展趋势如何?

第十三章　立体构成的基本形式

※ 第一节　二维半立体构成

二维半立体构成是位于平面构成与立体构成之间的造型，是平面走向立体的最基本练习。更确切地说，它是在平面材料上对某些部位进行立体化加工，使之不仅具有视觉上的立体感，同时具有触觉上的立体感。

二维半立体构成较常见的材料有纸张、塑胶板、木板、石板、金属板、玻璃板等，造型技巧包括剪切、折叠、镶嵌、打孔、黏贴、撕裂等。结合材料和工艺的便利性和可操作性，学习环节重点使用纸张作为构成训练的材料（图13-1、图13-2）。

【微课】半立体构成

图 13-1

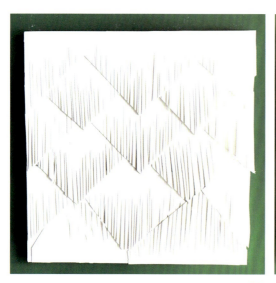 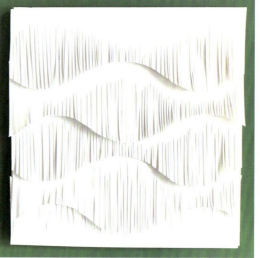

图 13-2

※ 第二节　点立体构成

立体构成中的点，也称粒体，在立体构成中是形体的最小单位。只要是相对小的形体，粒体的形态可以是任意的。

用众多数量的粒体创作构成时，要处理好它们之间的大小、距离、疏密和均衡关系。相对集中的点立体构成形式，它给人以活泼、轻快和运动的感觉特征（图13-3）。点立体构成中，粒体的大小体积不能超过一定的限度，否则它就会失去自身的性质而变成块体的感觉（图13-4）。

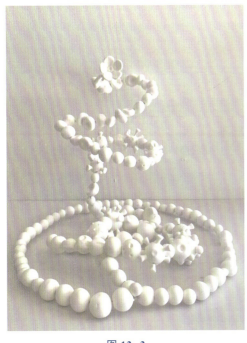
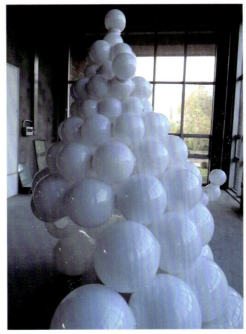

图13-3　　　　　　　　　　　图13-4

通常，纯粹的点的立体造型作品比较少，因为要将点固定在空间中，就必须依赖支撑物，如与线体、面体或块体等其他形态组合，才能赖以支撑、附着或悬吊（图13-5）。

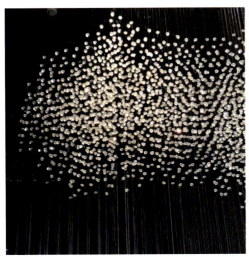
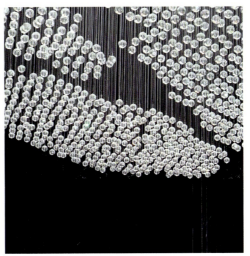

图13-5

※ 第三节 线立体构成

线立体构成是指通过线体的排列、组合所限定的空间形式。线在立体造型中有很重要的作用，具有极强的表现力，它能决定形的方向，也可以形成形体的骨骼，成为结构体的本身。许多物体构造都由线直接完成，错落有致的树枝、无限延伸的铁轨，都给我们实际线的体验。

【作品欣赏】
线立体形态构成表现

线体构成比粒体构成的表现力更强、更丰富。比如直线体具刚直、坚定、明快的感觉（图13-6），曲线体具有温柔、活跃、轻巧的感觉（图13-7）；细的直线体构成显得脆弱、秀丽（图13-8），略粗的直线体构成会显得沉着有力（图13-9）。

线相对于面和体块更具速度与延伸感，在力量上更显轻巧。线体无论曲、直、粗、细，与块体相比，它给人的感觉都是轻快的。线体的构成，带有很多空隙，这些空隙是不可忽视的空间形态。

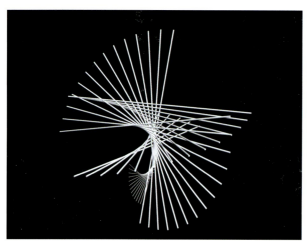

图 13-6

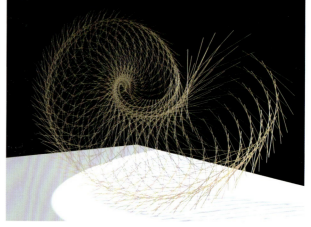

图 13-7

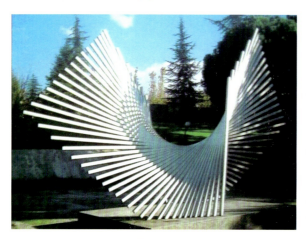

图 13-8

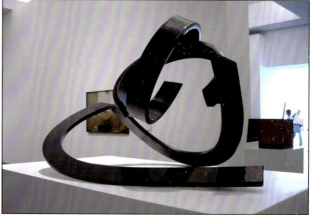

图 13-9

在线体的构成中，起主要作用的因素是长短、粗细、方向等。不同形态的线会带来不同的情绪感受，用直线制作的立体构成造型，使人产生坚硬、有力的视觉感受，但易呆板。曲线形成的造型则会令人感到幽雅、舒适，但若处理不当则容易混乱（图13-10、图13-11）。

第十三章 立体构成的基本形式

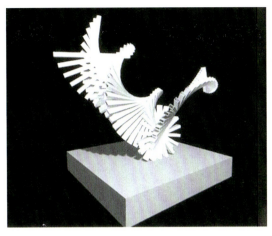 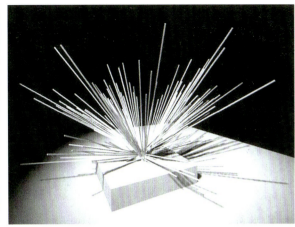

图 13-10

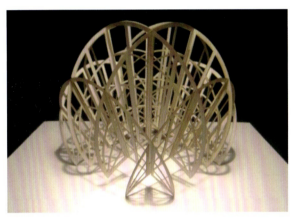 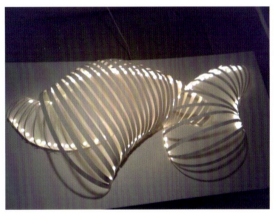

图 13-11

同样形态的线会因材质的不同而引起视觉与触觉上的不同。如同样是直线的棉签与牙签、钢管与木条所造成的心理感受是截然不同的。棉、毛、藤等天然植物材质具有温暖、轻松的亲和力,而钢铁、塑料、水泥等人工材质则给人带来机械、冰冷、理性的感受。常见线状材料的特征如表 13-1 所示。

表 13-1 常见线状材料的特征

分类		材料名称	特征
线状材料	金属材料	漆包线	较细的线,有一定强度,偏软
		电线	种类很多,粗细、色彩、软硬均有,但不便焊接
		钢琴线	有弹性的线材类型,刹车线可代替
		黄铜棒	有金属光泽,导电性良好
		铜棒	红色铜,导电性良好
		铝管	材质软,应用面很广
		自行车钢丝	钢性材料,有一定弹性,但尺寸受限
		焊条	作软质线材使用
		链条	种类丰富,恰当选择
		模型用铝管	细管,可用竹签结合
		针类	缝衣针大头针、回形针,主要作固定使用
		铝线	材质软,容易加工成形
		铁丝	种类很多,粗细、软硬均有选择的便利

续表

分类		材料名称	特征
线状材料	非金属材料	线类	种类丰富,选用范围大
		尼龙丝	透明线材,有强度、弹性
		竹条	含竹签、筷子等,可以加热弯曲定形
		吸管	又轻又细的软管,有一定的长度
		塑料管	种类丰富,有长度优势,可自由剪裁
		塑料棒	种类丰富,有强度
		木条	易加工、固定、着色
		植物杆、藤	制作有一定难度,不常用
		玻璃管、棒	透明,有一定形态,易碎
		橡胶条	主要用于固定、保护
		纸	便于加工,易于固定

在构成训练中,线立体构成大致可分为线框构成、线层构成和软线构成。

一、线框构成

线框由硬质线材构成,硬线的不同形态与构成方式能产生不同的线框形态。十二根硬线可以构成正方体、长方体、梯形体以及其他不规则体,这个立方体是虚体,虚的立方体比由六个面组成的实的立方体更为复杂。

【微课】线立体构成(1)
【微课】线立体构成(2)

线框中最简单的构成是桁架,它由六根硬线材组成虚的正四面体,桁架在力学上具有重要的意义,它用最少的材料构造较大的构成物,并且能承受很强的外力。衍架的构成原理常用于大型建筑物,以达到既经济又单纯的目的。将硬线构成的线框进行重复、渐变、密集等韵律构成,则形成丰富的视觉效果(图 13-12、图 13-13)。

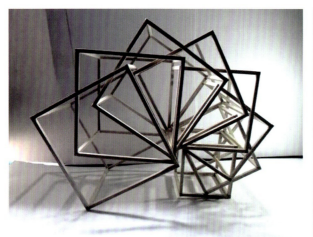

图 13-12

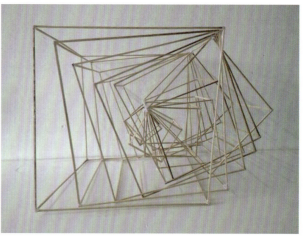

图 13-13

二、线层构成

将硬线沿一定的方向轨迹,作有秩序的层层排出,则会使呆板的硬质直线变得优雅生动,具有很强的韵律和

秩序感，尤其是在轨迹为曲线形态时，线层能够创造出变化丰富的空间形象。作为层构成时，要在方向与空间位置上把握秩序与变化，以渐变为宜，否则容易零乱（图13-14、图13-15）。

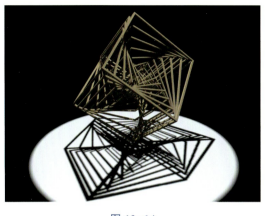

图 13-14

图 13-15

三、软线构成

软线线材有麻绳、绒线、呢绒细线等具有软性触感的线形材料。软线自身很难定型，且视觉上缺少力度感，但若将其进行编织或依托硬性材质进行拉引，则能获得较强的造型空间，同时也能提升它的力度感。造型丰富的中国结、盘扣就由软性线材编织、盘绕而成，传统纤维艺术所使用的材料大部分为软性线材（图13-16）。

蜘蛛以树枝、墙面或其他硬质材料为依托，将纤细的吐丝织成优雅、轻巧的蜘蛛网，用以捕捉较大的昆虫。应用蜘蛛网的构成原理，可以将"软弱"的线材依托硬材进行拉引，获得优美而紧张的曲面（图13-17）。

软性线材的拉伸力大于其压缩力。若将此构成原理应用于建筑于工业设计中，则可节约许多材料，同时能够减轻设计物的重量和提升美感效能。

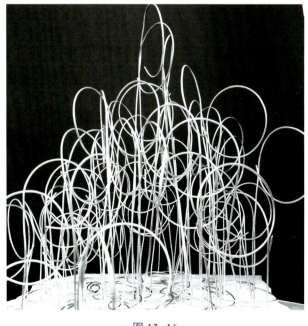

图 13-16

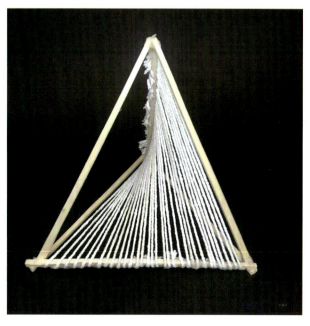

图 13-17

※ 第四节　面立体构成

由具备面特征的材料，按照一定的形式法则构成新的形态叫面立体构成。面立体构成可分直面立体构成和曲面立体构成两类。由于面体的形态可以是多样的，所以可以构成出各种各样的空间形态，可以创造出表达各种意境、形式、功能的空间。

面体给人一种向周围扩散的力感，或称张力感，这是由于它所具有的厚度与幅面的特征所决定的。用面体设计构成，要着重研究面与面的大小比例关系、放置方向、相互位置、距离的疏密。要根据预定的构成目的，调整好诸体之间关系，以达到最佳的预期效果（图13-18）。

【作品欣赏】
面立体形态构成表现

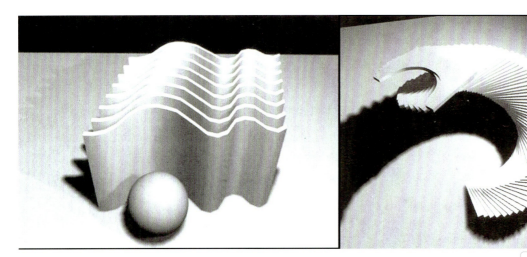

图 13-18

面的构成材料有：卡纸、有机板、ABS板、玻璃、泡沫板、面料、皮革等以及可以分割成面状的材料。常见面状材料的特征如表13-2所示。

【微课】
面立体构成

表 13-2　常见面状材料的特征

分类	材料名称	特征
面状材料	铝板	金属板中最容易加工成型，价格适中。
	铜板	有不同的厚度种类，比较难加工，金属光泽好，但价格偏贵。
	钢板	有不同的厚度种类、偏重，靠焊接、切割加工。
	马口铁	不容易加工，材料的质地也不够理想，时间略长会生锈。
	金属网	有不同的厚度种类、材质和色泽，属于线密集排列的虚面。
	铝箔	极薄的金属箔，银色、柔软
	金箔	极薄的金属箔，金色、柔软
	银箔	极薄的金属箔，银色、柔软

续表

分类		材料名称	特征
面状材料	非金属	木板	有厚薄之分,软硬之分,加工方便,表面可能会开裂、弯曲变形。
		胶合板	从三厘板至十二厘板,有厚薄之分,表面不开裂,但有可能分层脱落。
		纸板	种类多、色彩丰富,加工最方便。
		吹塑板	色彩丰富、质地轻薄、松脆,不便粘贴。
		模型板	模型专用材料,比纸厚、硬,可制成精密模型。
		玻璃板	有透明玻璃、半透明玻璃、磨沙毛玻璃和镜面玻璃,有多种颜色,易碎。
		泡沫板	易切割、火烫、腐蚀加工成形。白色,有粗、组两种质地。
		橡胶板	容易弯曲、切割成形,材质偏软。
		塑料板	有透明,不透明;着色类;有一定弹性,但质地偏脆。
		石膏板	结构细腻、适合做细致加工,原本白色,也可着色,质地脆弱。
		陶瓷板	有光泽,质地坚硬、耐磨、易碎,种类颇多,色彩丰富。
		皮革类	有着漂亮的表面纹理、柔软。
		布类	种类丰富,加工方便。

构成训练中,常见的面立体构成形式有层面构成、曲面构成。

一、层面构成

层面构成是指若干直面在同一平面上进行各种有序的连续排列而形成的立体形态。利用面材重叠间距的可变性,在按一定的比例有次序地排列面材以构成一个新的形态(图13-19)。

层面构成可采用以下方式:

(1)切割。从正方体的正面或侧面作等距离的垂直切割,每一个切割出来的面都与正方体的正面或侧面平行,这样获得的层面均为正方形,其形状与大小都是重复的。试着改变方向进行斜切,从正方体的顶面向下切,切面与正方体的正面或侧面都不平行,成45度角。由此得到层面是渐变的。

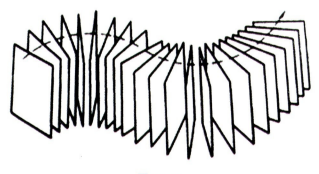

图 13-19

(2)位置排列。将分割后的层面进行移动,以产生空间距离的变化,或前后错位、或疏密变化,会产生不同的韵律效果。

(3)方向变化。层面进行不平行的方向渐变,按垂直、水平或中心方向旋动(图13-20)。

(4)切割线变化。改变切割线的形态,以曲线、折线或其他不规则形进行分割,产生层面本身的变化,继而进行不同的排列,为形态与空间创造多种可能(图13-21)。

(5)基本形变化。更换被分割的基本形,以具象进行分割,排列构成,则又产生新的造型与构成空间。

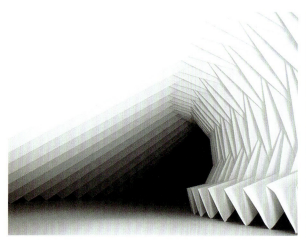
图 13-20

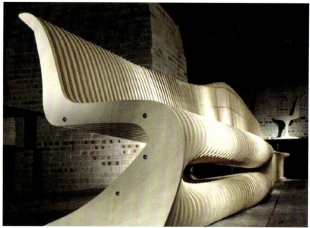
图 13-21

二、曲面构成

海螺、贝壳、花生等物以简练、轻巧的曲面外壳保护自己的躯体，他们就像伟大的设计师向我们展示了大自然的造物奥妙。首先，这些曲面外壳的构造合理且简单，他们都以很少材料构成；其次，他们展示了非常优美的造型。相对于平直的面，曲面更具有承受外力的能力（图 13-22）。曲面由于造型美且具有机感，构造简单，原料节俭，因此许多设计师都将其原理应用于建筑设计，尤其是大型的公共建筑中（图 13-23）。

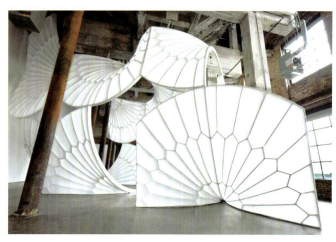
图 13-22

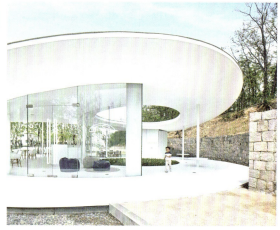
图 13-23

三、透空柱体

透空柱体是柱身封闭，而柱端没有封闭的虚体。透空柱体又可分为透空棱柱和透空圆柱两种。透空棱柱的变化形式，包括柱端、柱边和柱面变化；透空圆柱的变化形式主要是柱端和柱面。利用切割、折叠、增减、拉伸等方式进行造型处理（图 13-24）。

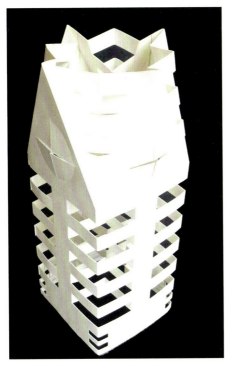 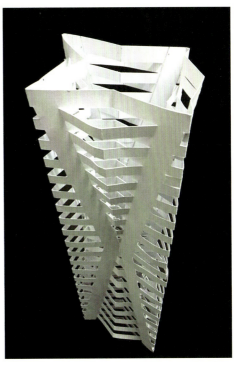

图 13-24

第五节　块立体构成

由具备体块特征的材料，按照一定的形式法则构成新的形态叫体块的构成。

块体没有线体和面体那样的轻巧、锐利和张力感，它给我们的感觉是充实、稳重、结实有分量，并能在一定程度上抵抗外界施加的力量，如冲击力、压力、拉力等。

体的形态是无限多的，因此用它来限定和创造空间，几乎是无所不能的。如建筑群落限定的空间、被修剪成几何形体的树木群、广场中央屹立的纪念碑，都是人为创造的体限定间（图 13-25、图 13-26）。

【作品欣赏】
块立体形态构成表现

 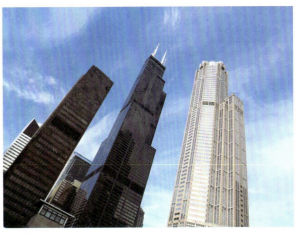

图 13-25　　　　　　　　　　图 13-26

体根据其构造,可分为实体、虚体与半虚半实体。实体的内部充实,具有厚重感,如木块、石头、动物躯干等;虚体由面包围而成,内部为空,如气球、房屋及各种容器等;半虚半实体则较实体更具透气感,而比虚体则更具充实感,如海绵、蛋糕等。

用于体的构成材料有泥土、石膏、木块、水、蔬果和卡纸等一切可以构成体的材料。常见体状材料的特征如表 13-3 所示。

表 13-3 常见体状材料的特征

分类		材料名称	特征
体状材料	金属	铝板	金属板中最容易加工成型,价格适中,可焊接成封闭的体形。
		铜板	有不同的厚度种类,比较难加工,金属光泽好,但价格偏贵,可焊接成封闭的体形。
		钢板	有不同的厚度种类、厚度,可焊接成封闭的体形,可焊接成封闭的体形。
		铁板	容易加工成型,价格适中,但易生锈,可焊接成封闭的体形。
		铁块	有三维尺寸,可切割、焊接,体量较重,易生锈色泽发黑。
		铜块	有三维尺寸,可切割、焊接,光泽好,体量较重,铜锈偏绿色。
		铝块	有三维尺寸,可切割、焊接,体量较重,色泽偏银白色。
	非金属	石膏	用于雕刻精细的立体造型或者实施于模具的翻制。
		油泥	制作立体模型,可反复使用,不易干裂。
		雕塑泥	制作立体造型,加水湿润可反复使用,易干裂。
		陶泥	制作立体造型,可反复使用,易干裂。
		泡沫块	白色,质地轻,致密度有较粗、较细两种,可用切割、烫、锯加工,加工简便。
		木材	种类多,锯、雕、刨、打磨方便
		海绵	弹性好、色泽多,但形态缺乏硬度和量感。
		纸	价格较低,易获得,可化于水用纸浆成形,也可粘贴成封闭的体形,加水方便。
		石蜡	加热后倒入模具中成形,适合于对精细造型结构的翻制。
		塑料	通常利用模具制成器皿造型,也可用塑料块切割或塑料板封闭成形体。

构成训练中,常见的块立体构成方式有以下几种:

一、几何多面体构成

在立体构成世界的基本形态中,最具代表性的是正方体、球体、圆锥体,这三种形体被称为三原体,由此可以衍生出多种复杂的形体(图 13-27)。

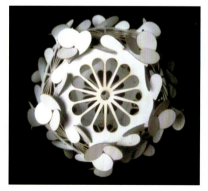 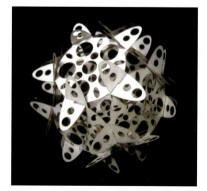

图 13-27

各个面的形状和面积都相同的体叫多面体，正多面体有正四面体、正六面体、正八面体、正十二面体、正二十面体等等，面越多则越接近球体。

几何体尽管形体简练，但较机械，缺少有机感与变化，为此，可以对几何多面体进行改造，使其既保持几何形的简练，又不失生动变化。

（1）表面处理。利用二点五维的各种处理手法使多面体的表面产生立体变化。

（2）边缘处理。将直线的棱边进行曲线、折线或其他不规则线替换。

（3）棱角处理。棱角是由三个或多个面相聚而成的点，若将其切割或增加另外的形体，则会产生新的形态。

二、多面体的群化

将多面体进行群化，以重复、渐变、密集等韵律重新构成。重复不仅增强韵律，它所产生的韵味还可以使设计的立体形象具有明显的个性（图13-28）。

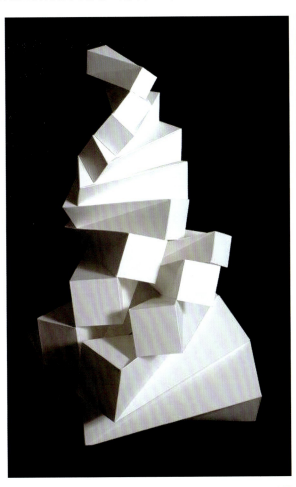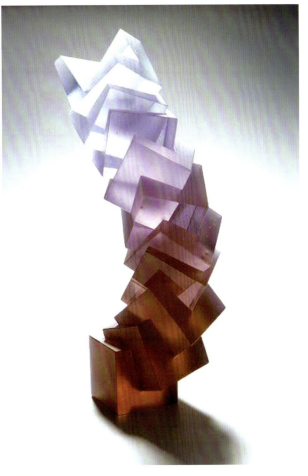

图 13-28

三、多面体的有机感

流水冲击过的河床，总会留下流水的痕迹。要使几何形态呈现有机感，则可以借鉴自然力对于物体的作用，即将外力施加于几何体，让几何体产生与外力抵抗的形态。比如，摩尔的雕塑以极其简练形态带给我们浑厚的生命和无尽的想象空间（图13-29）。

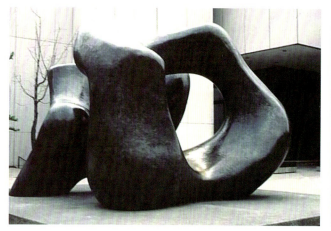
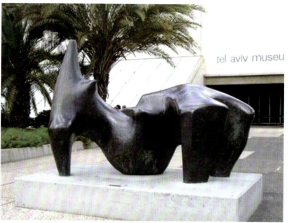

图 13-29

四、自然体的构成

自然造化本来就具备合理的结构和优美的形态。从韦斯顿镜头中的青椒与鹦鹉螺可见一斑（图 13-30）。仔细寻找，美好的形态也许就在你窗外的玉兰树上。对于自然形态直接应用的仿生思维，是在造型设计中惯用的思维方式。

图 13-30

实训项目：立体构成训练

一、实训目的：
学生通过本章节的构成训练，熟悉不同材质的性能，加深对立体构成基本构成形式与方法的理解。

二、实训内容：
1. 半立体构成训练
2. 点立体构成训练
3. 线立体构成训练
4. 面立体构成训练
5. 块立体构成训练

三、实训要求：
尽量选用绿色环保材料，完成以下训练项目。

1. 半立体构成训练：在 10×10 正方形纸面上，通过切割、折叠、弯曲、引拉等手段，使之成为半立体形态，完成 9 种不同形态。

2. 点立体构成训练：利用具有点状特征的材料，完成点立体构成训练，可借助其他形态的支撑。构成形态需具备形式美感，规格尺寸适中。

3. 线立体构成训练：利用具有线状特征的材料，分别完成硬线材和软线材构成训练，软线材构成可以借

助其他形态固定或牵引。构成形态需具备形式美感,规格尺寸适中。

4. 面立体构成训练:利用具有面状特征的材料,分别完成层面排出构成训练和透空柱体构成训练。构成形态需具备形式美感,规格尺寸适中。

5. 块立体构成训练:借助线、面、块的组合,完成块立体构成训练。构成形态需具备形式美感,规格尺寸适中。

四、课时建议:

课堂指导12学时,其他内容课外完成。

五、实训图例:

半立体构成训练(图13-31)、点立体构成训练(图13-32)、硬线材构成训练(图13-33、图13-34)、软线材构成训练(图13-35、图13-36)、面立体构成训练(图13-37、图13-38)、块立体构成训练(图13-39、图13-40、图13-41、图13-42)。

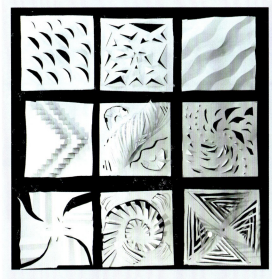

图13-31

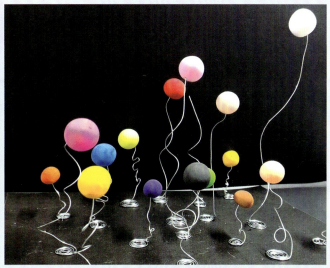

图13-32

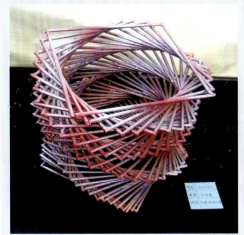

图13-33

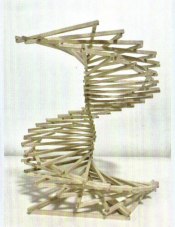

图13-34

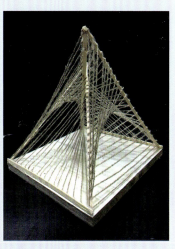

图13-35

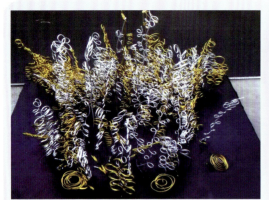

图 13-36

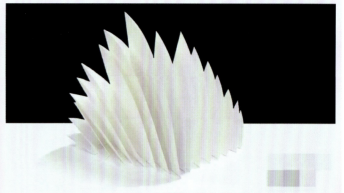

图 13-37

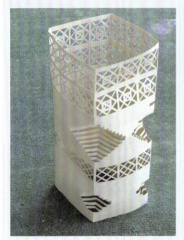

图 13-38

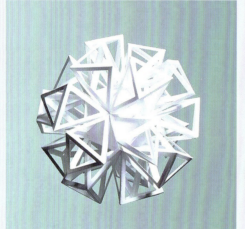

图 13-39

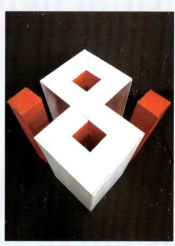

图 13-40

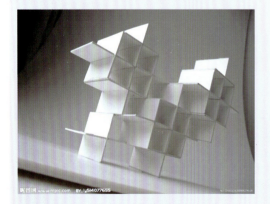

图 13-41

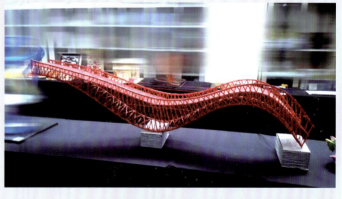

图 13-42

第十四章　立体构成在设计中的应用

一、立体构成在建筑设计中的应用

建筑设计是对空间进行研究和运用的艺术形式，它是在空间的限定、分割、组合过程中，注入文化、环境、技术、材料、功能等因素，从而产生不同的建筑设计风格和设计形式。

空间及空间的组织结构形式是建筑设计的主要内容。建筑设计是在自然环境的心理空间中，利用建筑材料限定空间，构成一个最小的物理空间。这种物理空间被称为空间原型，并多以几何形体呈现。由某种或几种几何体通过重复、并列、重叠、相交、切割等方法，相互交织在一起，共同塑造建筑的形态（图 14-1、图 14-2、图 14-3、图 14-4）。

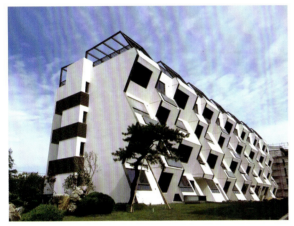

图 14-1

图 14-2

图 14-3

图 14-4

二、立体构成在产品设计中的应用

现代生活中,小到餐具,大到交通工具,都是工业产品设计的范畴。工业产品设计是使人们生活更舒适、更惬意的一种手段,这种设计客观真实地影响着人们的生活。

随着时代的变迁及技术的进步,工业产品设计也在不断变化,从最初的只注重功能到现代的功能与审美并重,体现出现代工业产品设计更加强调产品的功能性、审美性和经济性的完美结合。实质上,任何一件艺术与技术完美融合的工业产品的设计过程,都是一个赋予了实际功能的立体构成创作过程。因此,工业产品也就成为了立体构成的形式美法则用于日常生活的实际物化(图14-5、图14-6、图14-7、图14-8)。

图 14-5　　　　　　　　　　　　　　　　图 14-6

图 14-7　　　　　　　　　　　　　　　　图 14-8

三、立体构成在展示设计中的应用

在科技迅猛发展的今天,信息沟通和交流越来越重要,展示为信息沟通和交流提供了全新的空间环境和方式。如展览会、商业展厅、产品陈列、画廊等,这些展示作为空间媒介,已成为企业形象和产品形象传播的有效工具。

展示设计的本质是人为环境创造、空间运用和场地规划的艺术。因此,展示设计所面对的是展示道具和形态塑造和布置、色彩的运用及灯光照明布置。通过空间的划分、联系,对人为活动进行引导,创造人与人、人与物之间舒适、轻松的活动空间和交流空间。在展示设计过程中。空间运用和立体造型是两个不可回避的课题,这和立体构成中研究的原理和规律是一致的(图14-9、图14-10、图14-11、图14-12)。

图 14-9

图 14-10

图 14-11

图 14-12

四、立体构成在包装设计中的应用

人们在购买商品时,不仅追求好的商品质量,还会要求商品的包装精美,甚至有些人会依据商品的包装来判断商品质量,由此可见包装对商品市场所具有的重要意义。

商品内包装设计,如容器包装,不仅要考虑到外部立体形态美的塑造,还要考虑到造型设计会受到容器内空间的限制,容器造型的设计因素考虑,其本质是对立体构成中物理空间的界定、体与量的关系等原理的充分利用。商品外包装主要用于对商品在运输、存储过程中的保护,这类立体结构的承重作用也是立体构成中重点研究的内容(图14-13、图14-14、图14-15、图14-16)。

图 14-13

图 14-14

图 14-15

图 14-16

五、立体构成在服装设计中的应用

体是贯穿服装设计始终的基础要素，每款服装都有具体的特征，如羽绒服有厚重的体积感；婚纱有薄的轻盈感。点、线、面、体在服装设计中是共同存在的，不能完全分开使用，在应用的过程中基本上以某一形态为主要突出特点。如果几种元素在同款服装中应用，必须处理好相互之间的主次关系，否则会显得杂乱无章。

立体形态在服装设计中的应用形式多样，服装立体形态中有服装外部轮廓造型设计、服装局部造型设计、服装立体装饰设计等多种样式，每种造型都体现出不同的服装风格及视觉效果。立体形态同样应用在面料设计与再造中（图 14-17、图 14-18、图 14-17、图 14-20）。

第十四章 立体构成在设计中的应用

图 14-17

图 14-18

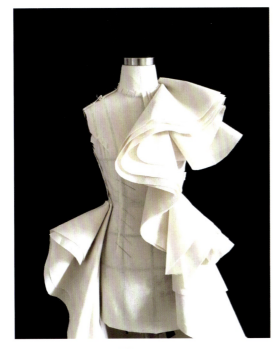

图 14-19

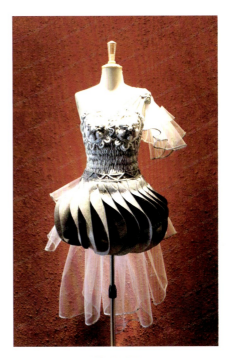

图 14-20

Reference

参考文献

[1] 马蜻,周启凤.构成设计[M].北京:清华大学出版社,北京交通大学出版社,2014.
[2] 吴化雨.构成设计基础[M].北京:中国轻工业出版社,2012.
[3] 李方方.立体构成[M].2版.武汉:华中科技大学出版社,2014.
[4] 方四文,朱琴.立体构成[M].北京:中国轻工业出版社,2014.
[5] 李伟,胡川妹.构成基础[M].成都:四川美术出版社,2009.
[6] 林家阳.设计色彩[M].北京:高等教育出版社,2005.
[7] 王卫军,王靖云.色彩构成[M].北京:中国轻工业出版社,2013.
[8] 潘红莲.色彩构成[M].北京:人民美术出版社,2010.
[9] 殷实.基础构成设计[M].上海:东方出版中心,2010.
[10] 蒋纯利.色彩构成[M].上海:东方出版中心,2010.
[11] 黄刚.平面构成[M].杭州:中国美术学院出版社,1991.
[12] 钟蜀珩.色彩构成[M].杭州:中国美术学院出版社,1994.
[13] 卢少夫.立体构成[M].杭州:中国美术学院出版社.1993.